提升

繪畫賣畫力！

齋藤直葵
插畫完稿技巧大補帖！

藤直葵

前言

「畫好以後總覺得有點怪⋯⋯可是又不知道是哪裡怪 ‼」
你有沒有過這種經驗呢？

這本書網羅了各種立即見效的技巧，
就像是百科全書一樣，
可以幫你指出畫中不協調的原因、
徹底根除這股怪怪的感覺！

當你畫完一幅畫時，
可能會覺得有些許不對勁。
「臉好像怪怪的⋯⋯」
「身體好像怪怪的⋯⋯」
「顏色好像怪怪的⋯⋯」
「陰影好像怪怪的⋯⋯」

圖愈畫就愈覺得各方面都不對勁，
但是老實說，
要靠自己發現不對勁的原因，實在是太難了。
即使發現了，應該也是很久以後了吧。
所以很多人都乾脆忽略這些怪怪的感覺，
直接放著不解決。

但是，這些不對勁的感覺，
其實才是成長最需要的契機。

千萬不要就這樣
忽略你所感覺到的不對勁!!

這本書會指出你在畫圖時所感受到的
不協調、困擾和疑問原因，
而且可以從目次輕易查到
馬上解決這些煩惱的技巧！

無法解決的怪異感只會讓你痛苦萬分，
但要是成功解決會幫你額外加分！
因為只要能夠解決這股怪異感……
就會立即幫助你成長!!

你一定要翻開這本書，
感受作品中的不協調，
然後儘量解決這些怪異之處。

你所感覺到的不協調、疑問和困擾，
都會直接轉換成為你的實力！

齋藤直葵

什麼是「完稿」?

會翻開這本書的人,應該都是想知道「插畫的完稿方法」。而且,是不是也有很多人會想「完稿」到底是什麼呢?或許有不少人以為完稿就是把插畫加工得很華麗,但要是一個不小心,就會弄得像是想要「蒙混過關」了。

那完稿究竟是什麼意思呢,
簡單來說,就是「自行修改」。

舉例來說,請看下面這張圖。
這是以前曾經投稿請我修改的鯨井陸
(@whaletail_810)的作品。

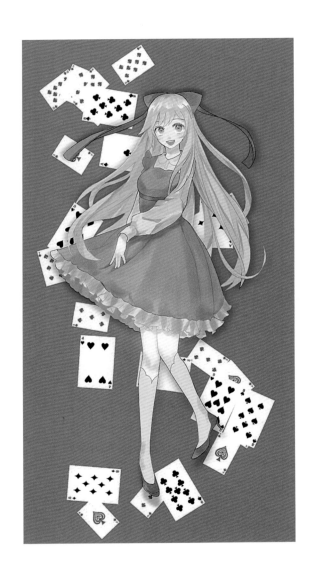

這幅畫非常可愛又吸引人對吧！
但是，他在看自己畫好的圖時，發現了一兩個「有點介意的地方」，於是自己寫在作品上。
要像這樣，**用文字描述自己感覺不對勁的地方。**

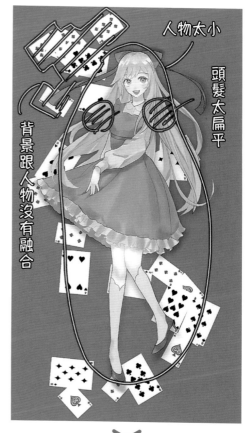

人物太小

頭髮太扁平

背景跟人物沒有融合

如此一來，雖然不能說是全部，但**只要能多消除掉一個怪異感，作品就一定會變得更好。其實，這項工作就是效果最好的「完稿作業」！**
你看，這樣是不是保留了原本的可愛風格，表現得更引人注目了呢？

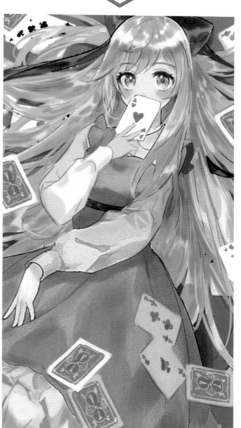

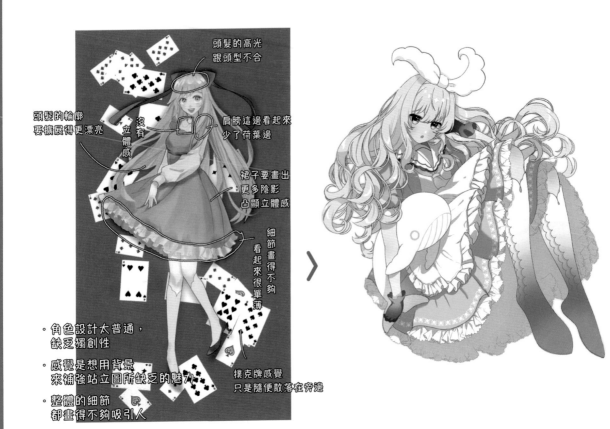

頭髮的高光
跟頭型不合

頭髮的輪廓
要擴展得更漂亮

沒有立體感

肩膀這邊看起來
少了荷葉邊

裙子要畫出
更多陰影
凸顯立體感

細節畫得不夠
看起來很單薄

・角色設計太普通，
　缺乏獨創性

・感覺是想用背景
　來補強站立圖所缺乏的魅力

・整體的細節
　都畫得不夠吸引人

撲克牌感覺
只是隨便散落在旁邊

這次我也請這幅畫的作者鯨井自行修改作品。希望各位讀者務必仔細看完並思考，他在經過2年的歲月後如何分析自己的作品，以及如何重新完稿。

看了after的作品，可以發現不只是「構圖」，從根本的「設計」到「造型的立體感」，全部都升級了。這種程度已經不能算是「完稿」，而是「重畫」了，不過很明顯，**這是利用大幅更動自己在意的部位，來一併改善整體印象的優良範例。**
尤其是利用在局部朝著末端畫出漸層的部分，還有改成雙腿彎曲的姿勢，藉此讓臉部在畫面中放大等等，這些都是可以在「完稿」時採用的重點技巧。
感謝鯨井提供了這麼棒的作品範例!!

完稿就是以這種方式「修改自己的作品」！

這本書分成以下7個章節，介紹專家級的TIPS來教大家解決自行改稿時所感受到的不對勁。

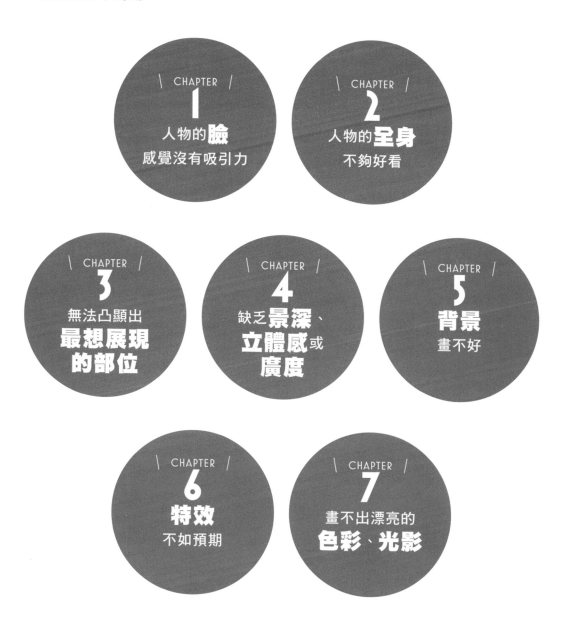

請各位先畫出一幅自己的作品，再運用本書解決你所發現的不對勁。

只要重複這個作法，**你的作品肯定會不停往上升級！**

CONTENTS

本書的閱讀方法

TIPS

按照每一章歸納的主題，解說插畫完稿時使用的技巧。

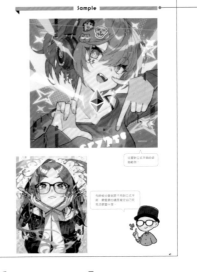

副效果

不只是 TIPS 本身的主要效果，這裡也列出可運用這個 TIPS 順便解決的其他問題。

Sample

以多幅齋藤直葵的插畫作品為範例，展現實際使用這個 TIPS 來完稿後，作品會有什麼改變。

BOOK STAFF
設計　　　株式会社ikaruga.
執筆協力　リワークス、玉木成子
插圖協力　幸原ゆゆ
編纂　　　土屋萌美

人物的臉
感覺沒有吸引力

人物的臉可以說是整張插畫最亮眼的地方，
但是總覺得畫得沒有魅力、不引人注目……
能夠解決這個困擾的完稿關鍵字就是「頭髮」和「眼睛」！

CHAPTER

1

人物的臉部重點
就在於「頭髮」和「眼睛」

「角色的臉不引人注目」，這個問題應該都深深困擾著很多想畫人物插畫的人。

事實上，這個問題可以一口氣解決！關鍵字就是「頭髮」和「眼睛」。

其實當我們在欣賞一幅畫時，大多會看人物的頭髮和眼睛來判斷，就算說「只會看頭髮和眼睛」也不誇張！

比方說，各位可以比較下方兩張圖。

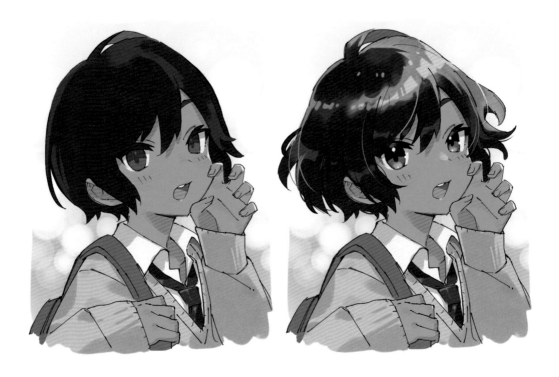

左圖沒有特別講究頭髮和眼睛的描繪，右圖則是運用了這一章介紹的技巧，提高了頭髮和眼睛的作畫水準。

大家是不是覺得明明其他部位都一模一樣，怎麼印象差這麼多？

由於頭髮所占的面積很大，只要畫出更豐富的細節，就能利用單純的視覺效果來吸引目光。而人是會用眼神交流的生物，不只是在三次元的現實世界，在二次元也會下意識注意對方雙眼。所以，只要描繪眼睛的細節，就能引人注目了。

實際上，我也會費心去畫頭髮和眼睛。當我重新檢視畫好的作品時，如果覺得不對勁，通常只要修改頭髮或眼睛就會大幅改善。但是，大家很多時候都是不知道為什麼看起來會怪怪的，偶爾問題還細微到只是眼睛稍微往右偏了一點點，這樣真的很難察覺呢。

各位在完稿後做最後的確認時，一旦覺得「好像怪怪的……」就先檢查頭髮和眼睛。接著，再運用這一章介紹的技巧，或許就能夠消除你心中的不對勁囉！

生動地表現出
受到風和動作牽引的頭髮流向

☑ 動作生硬　　☑ 缺乏動感　　☑ 角色不吸引人

受風牽引

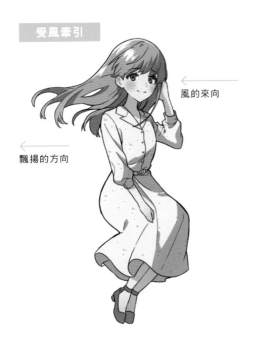

← 風的來向

← 飄揚的方向

受動作牽引

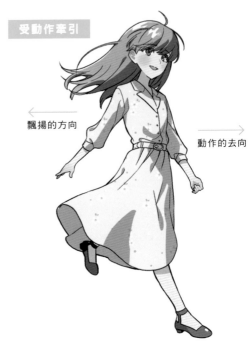

← 飄揚的方向

← 動作的去向

畫人物時，占了大面積的頭髮是令人印象非常深刻的部位。讓頭髮飄揚起來，可以表現出畫中吹拂的風或人物的動向，讓畫面呈現出動感。尤其長髮可以表現出大幅的飄揚效果，一定要好好運用。如果有可以跟頭髮一起飄揚的物品（緞帶、繩帶、衣服下襬），效果會加倍。

另外還有一個出乎意料的重點，就是髮尾！要是髮尾太粗，印象就會加重，展現不出柔順感。畫細一點，更能營造出頭髮隨風飄揚的細緻韻味！

畫頭髮的訣竅，就是「畫完粗髮束以後，再畫出細髮束」。這時不要太注重柔順感，以免畫出過度分散的髮束。先畫出一大團髮束，再分出3～4條粗細適中的髮束，然後延伸出幾根細微的髮絲。只要能意識到頭髮是一大團髮束，就可以畫出統一感了。

如果覺得畫頭髮很難，我建議可以先用草稿上色，利用色面確認頭髮的造型和髮量以後，再往上新增圖層畫線稿。如果先畫線稿，後續就不容易調整髮量，改從色面來調整會簡單很多。

尤其是女性角色，頭髮格外令人印象深刻！

Sample

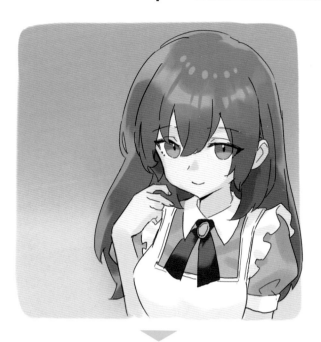

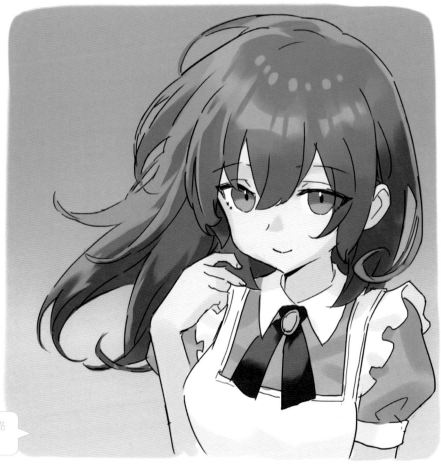

畫得誇張一點
也OK！

頭髮要分別畫出亮面與暗面

☑ 扁平單調　☑ 角色不吸引人　☑ 缺乏質感

如果像右圖，以一定的間隔畫出迎光的高光、其他部分都畫成陰影的話，通常會顯得單調乏味，給人刻板的印象。頭髮上的陰影和高光，是展現人物立體感的重點。注重「面」的呈現、清楚畫出迎光面和其他的部位，凸顯出物體的形狀。

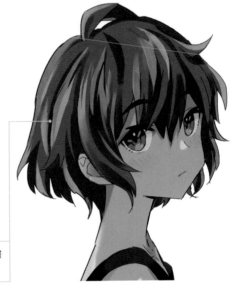

用相同的明度連續畫出亮面和暗面。

注重面的呈現…

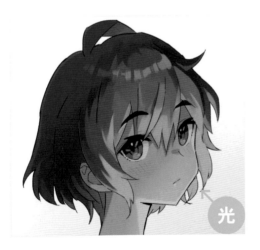

光

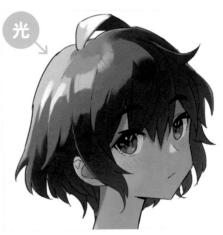

光

在畫「迎光的亮面」和「形成陰影的暗面」時，要注重光源的來向以及迎光面。不需要畫得太細，只要分成幾個較大的面並塗上不同的顏色，整體的辨識度就會提高。尤其高光是展現頭髮光澤的重點，就儘量大膽地畫出來吧！

先注重用大色塊畫出陰影和高光，再補上一些小細節，這樣會比較好畫。

CHAPTER 1

03

TIPS

改變上下髮色的深淺、營造自然立體感

☑ 扁平單調　☑ 缺乏質感

單純占了大面積的頭髮，會大幅影響插畫的印象。如果要在畫中凸顯出角色人物，頭髮的高光就是一大重點。瀏海畫得最亮，其他髮色則是愈往髮尾畫得愈暗，像漸層一樣畫出細微的色彩變化，就能營造出有上方光源的自然立體感。

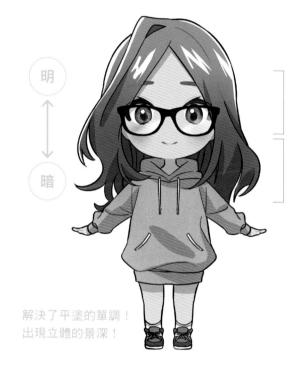

明

↕

暗

這裡想引人注目！

稍微暗一點

解決了平塗的單調！
出現立體的景深！

Sample

增加了景深！

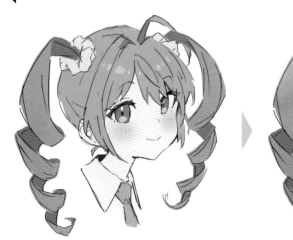

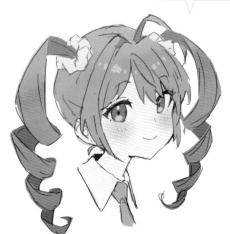

CHAPTER 1 04 TIPS
髮尾的細節
要增加一點變化

☑ 角色不吸引人　☑ 缺乏情調　☑ 缺乏動感

前面提過，頭髮會大幅影響插畫的印象。如果你覺得人物的臉莫名不吸引人，就先從頭髮改起吧！只要為頭髮添加一些細節，像是翹起的髮尾所產生的動感、隨風展開的頭髮紋理等等，插畫就會顯得更豐富。近年的插畫和動畫大多會在髮間畫出細細的白線，這就是一種增加頭髮光澤和閃亮質感的技巧。

因為頭髮的面積很大，才會讓人印象深刻！只要稍微加工一下，就會有很明顯的效果。

■ 髮尾要畫細！
髮尾畫細一點、多描繪細節，可以提高精細度，頓時縮短觀看者對角色的心理距離。從瀏海等覆蓋在臉部周圍的部分開始，為頭髮的切線和兩側畫出更多細微的動向。

■ 加上零散的髮絲！
零散的髮絲是指脫離髮束的細軟髮。只要畫出這些髮絲，馬上就能營造出生動的質感。要顧及插畫整體的平衡，再慢慢畫上去喔。

■ 細髮束要加上白線！
只要畫出幾根白色的細線，就能大幅加強頭髮的柔順感。在上了色的背景多畫幾根白色頭髮，看起來就像是反光的頭髮在閃閃發亮一樣，非常推薦這個畫法。

Sample

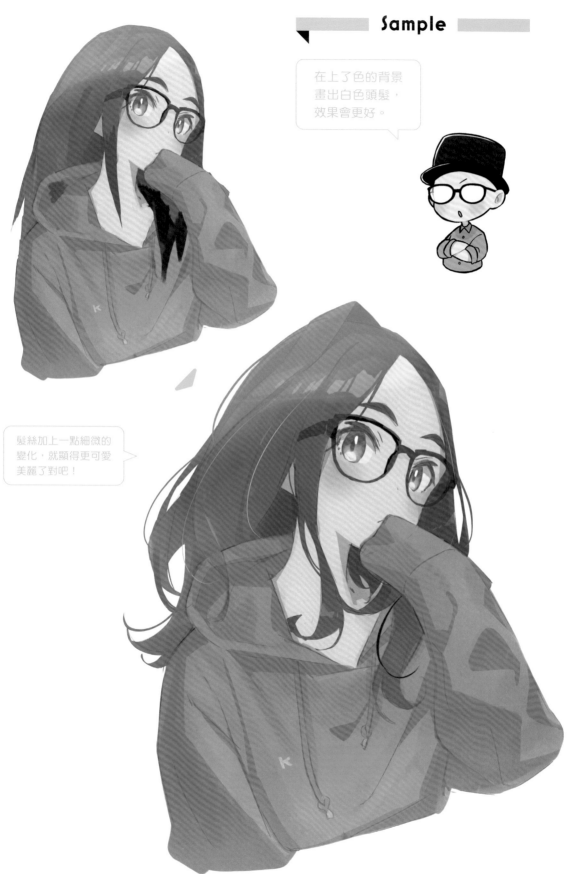

在上了色的背景
畫出白色頭髮，
效果會更好。

髮絲加上一點細微的
變化，就顯得更可愛
美麗了對吧！

CHAPTER 1

05

TIPS

只要盡全力畫高光，
頭髮一定更亮麗！

☑ 扁平單調　　☑ 角色不吸引人　　☑ 頭髮不漂亮

頭髮的高光可以襯托角色，將觀看者的視線誘導至人物的臉部。我在畫高光時，會特別注重位置。高光要是畫得太高，就會遠離人物的視線，失去強調臉部印象的效果。如果想要強調人物的眼神，高光就畫低一點；反之，如果不想強調臉部印象，高光就畫高一點。

另外，高光的畫法也很重要。延伸到側面的高光會強調圓臉的可愛印象，但是在帥氣的插圖上畫這種高光會很奇怪。這時建議直接讓高光落在頭頂即可。

上色方面，如果想要表現偶像般閃閃發光的可愛氣質，可以選用接近白色的顏色。若是想表現乖巧的性格、印象，就選用接近髮色的顏色，畫得保守一點。如果不管人物性格、只想讓插畫本身引起大家的興趣，也可以用七種彩虹色畫成電玩風格的高光，或是用超乎大家想像的浮誇色彩大膽上色。

經常有人問我怎麼幫帥氣的男孩或男人畫頭髮的高光。我個人認為男性角色不需要畫太細緻的高光，因為高光也是為了強調頭髮的表層，某種程度來說算是一種代表「可愛」的符號。所以，尤其是堅毅、冷靜的角色人物，最好還是不要強調高光。但如果是偶像型的爽朗帥氣男生，或是非典型的男性角色，應該也很適合較強的高光。因此，在思考高光的畫法時，重點在於「你想畫得可愛，還是畫得帥氣」。得出答案後，再運用這裡介紹的畫高光技巧吧！

變得更可愛了
對吧!?

在高光周圍畫上中間色

如果是深色頭髮，髮色與高光的對比要是太強，可能會比臉部等重要部位更醒目。這時可以在高光上面新開柔光或實光模式的圖層，多畫一層明亮的顏色，就可以將色彩融合在一起，還能讓頭髮更有韻味。

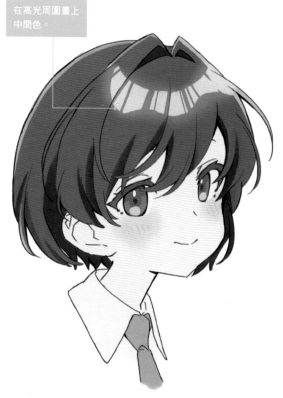

在高光周圍畫上中間色。

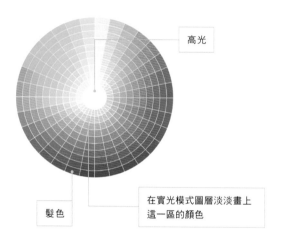

高光

髮色

在實光模式圖層淡淡畫上這一區的顏色

在高光下方畫出更深一階的顏色

適用於明亮髮色的技巧，就是在高光下方畫出比髮色更深一階的顏色。高光與髮色的對比可以營造出亮麗的光澤質感。但要是顏色畫得太深，可能會偏向金屬的質感，要多加留意。

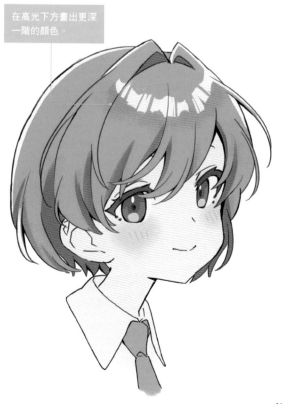

在高光下方畫出更深一階的顏色。

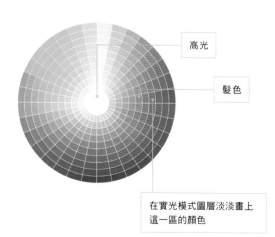

高光

髮色

在實光模式圖層淡淡畫上這一區的顏色

■ 瀏海以外的高光要注重隨機分布

最靠近額頭的瀏海，高光要沿著頭髮流向畫出平面色塊，強調柔順的質感。而有動感的兩側和後腦勺的頭髮，則是隨機畫上高光，就能加強頭髮的光澤。

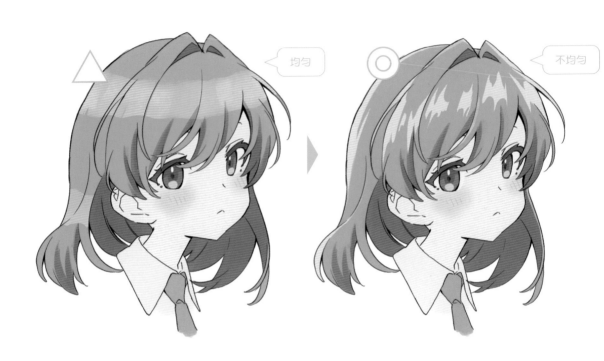

均勻

不均勻

■ 陰影面也要畫出高光

光照不到的陰影部分，也要畫出稍弱的高光來凸顯人物的印象。尤其是瀏海的部分，千萬不要忘記在陰影處畫高光喔。

隱沒在陰影裡的部分也會變得醒目！
用在黑色或深色頭髮上的效果更好。

光

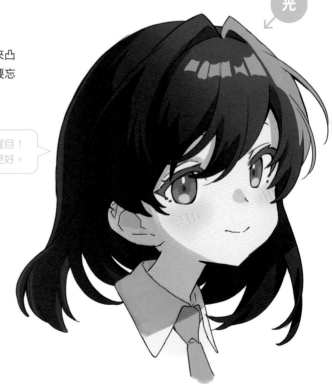

■ 高光要隨處畫出俐落的邊線

如果用柔邊筆刷畫出大範圍的明亮高光，很難讓觀看者注意到角色的臉。
隨處畫出明暗分明的俐落邊線，才會顯現出變化、容易引人注目。

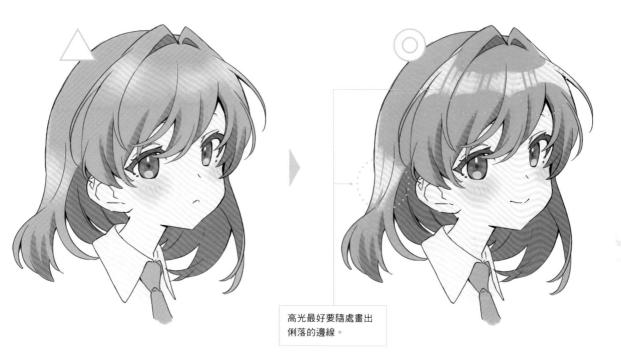

高光最好要隨處畫出
俐落的邊線。

雖然高光的畫法是依個
人喜好，但要是覺得印
象變得模糊的話，就要
特地在隨處畫出俐落的
線條。

在頭頂＋左右任一邊
畫出強光

☑ 缺乏立體感　　☑ 角色不吸引人　　☑ 缺乏質感

想讓人物更有立體感時，我建議在頭頂畫出強烈的高光。在基底的髮色當中，選用能表現出最強光、近似全白的顏色，從頭頂往下畫出範圍稍大的高光，就能表現出人體頭頂到下巴的流暢曲線。然後配合自己設定的光源，在左右任一邊也畫出接近全白的光，營造出更立體的感覺喔！

這個技巧很適合用在 P.112 的白背景！

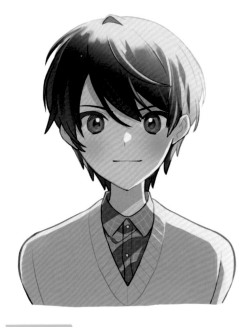

✚ 輔助技巧

・髮尾的細節要增加一點變化（P.18）

Sample

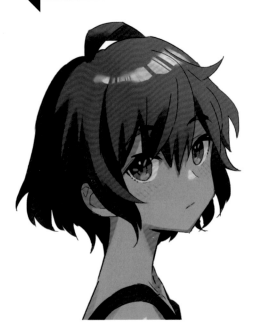

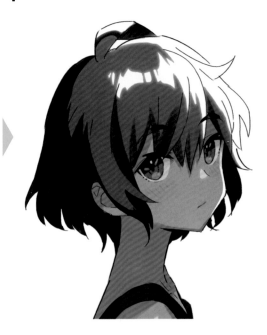

CHAPTER 1

07

TIPS

擦淡瀏海的切線＋膚色漸層
來加強眼神＆頭髮柔順感！

☑ 頭髮不漂亮　　☑ 缺乏質感

① 合併頭髮的線稿圖層和髮色圖層。

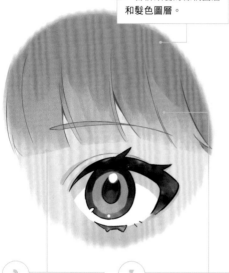

② 用有強烈柔邊的橡皮擦工具，輕輕擦淡瀏海的切線。

③ 往上開新圖層，用有強烈柔邊的筆刷由下往上畫出膚色漸層。

在畫齊瀏海的髮型時，很多人都會用筆直的銳利線條來畫髮尾。但眼睛是角色最重要的部位，用銳利的線條畫最靠近這裡的瀏海，反而很難讓人注意到眼睛。這時，用頭髮的顏色來畫剪齊的瀏海切線，就可以吸引觀看者的目光，而且還能讓插畫富有透明感。

此外，從靠近瀏海切線的部分開始，配合膚色往上畫出漸層，再用膚色筆刷模糊一下髮尾，就可以減弱頭髮的印象，還能提高柔順質感喔！

雖然擦淡線稿的技巧只能用在齊瀏海人物上，但膚色漸層在任何髮型都適用！

Sample

CHAPTER 1
08
TIPS

想讓畫面更豐富，
就擴大頭髮的面積！

☑ 角色不吸引人　☑ 畫面太樸素　☑ 缺乏動感

「畫面感覺少了些什麼」「不夠華麗」——想要改變這些印象、畫出豐富的插畫，就擴大人物的頭髮面積吧！只要擴大會影響整體印象的頭髮面積，就能為人物的輪廓增加動感、頓時提高畫中的資訊量。像 TIPS 01 一樣讓頭髮隨風飄揚，或是像 TIPS 04 一樣畫出更多細節，即可擴大頭髮的面積。

注重輪廓！

＋ 輔助技巧

・生動表現出受到風和動作牽引的頭髮流向（P.14）
・髮尾的細節要增加一點變化（P.18）

Sample

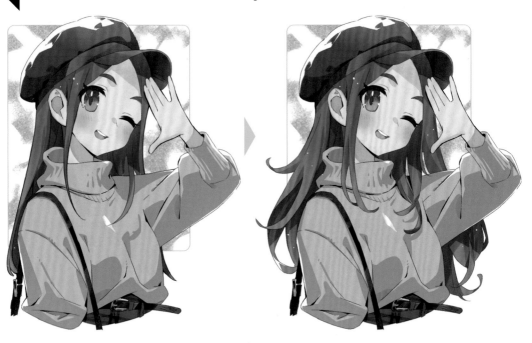

CHAPTER I
09
TIPS

線條多 or 少決定了
畫面魄力 or 柔軟度

☑ **畫面生硬** ☑ **動作生硬** ☑ **缺乏魄力**

畫線條時若能意識到要「多畫」「不畫或少畫」，掌握不同的畫法，表現幅度就會大增。這個手法對於修改臉部印象的效果很好，可以根據自己想要表現的主題拿捏線條的量。

> 特意保留像草稿一樣的粗糙筆觸，也是一種很棒的表現手法！

■ 畫很多線條

例如楳圖一雄老師著名的驚悚恐怖漫畫當中，就用了很多線條描繪。增加線條可以強調逼近讀者的效果。各位可以試著用彷彿刮在紙上的粗獷線條，來提高輪廓、眼睛和頭髮的密度。

■ 線條畫少一些

「刻意不畫主線」的手法，可以表現出頭髮的柔軟度。就算是較深的髮色，也能藉此襯托出鬆軟的髮質，打亮後則是會顯得更加輕盈。

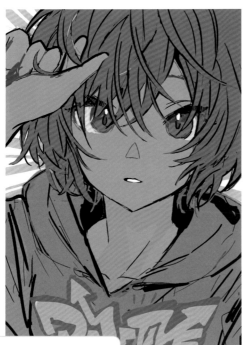

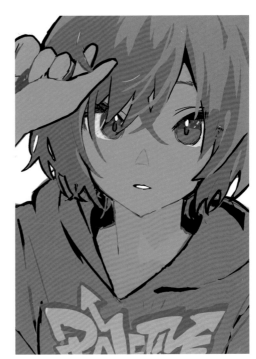

> 背景加上集中線，畫面就會充滿魄力！

10

TIPS

要讓眼睛的印象
符合人物印象！

☑ 無法決定角色印象　　☑ 角色不吸引人

俗話說「一個眼神勝過千言萬語」，眼睛是會大幅改變人物印象的部位。不僅如此，眼神如果和人物的個性、姿勢不搭調，感覺就會不對勁。例如角色擺出活潑的姿勢，眼神卻很溫順；氣質虛幻的人物，雙眼卻炯炯有神……要讓眼神符合角色的形象，才能表現出主題。

這時，要用參數來思考眼睛的要素。不是單純的「下垂眼會顯得溫和穩重」，而是要搭配不同要素的參數來調整，像是「下垂眼配上挑眉，高光在上方，會顯得比較有精神」，這樣就能畫出理想的眼神了。

眼神溫順

＋

姿勢活潑

＝

怪怪的…

■ 參數範例

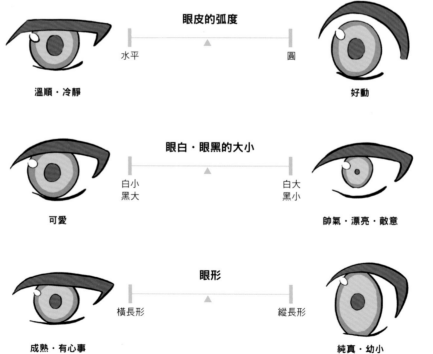

眼皮的弧度

水平　▲　圓

溫順・冷靜　　　　　　　　　　好動

眼白・眼黑的大小

白小　▲　白大
黑大　　　黑小

可愛　　　　　　　　　帥氣・漂亮・敵意

眼形

橫長形　▲　縱長形

成熟・有心事　　　　　　　　　純真・幼小

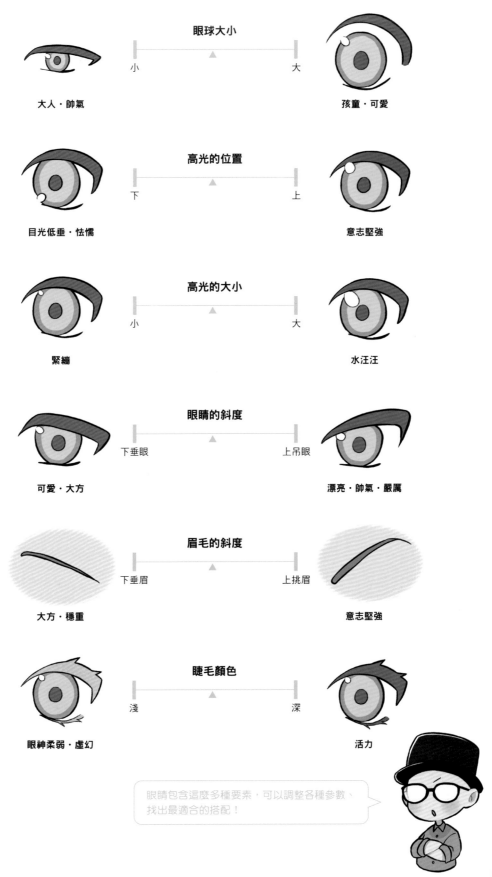

眼球大小

小　　　▲　　　大

大人・帥氣　　　　　　　　　　　　孩童・可愛

高光的位置

下　　　▲　　　上

目光低垂・怯懦　　　　　　　　　　意志堅強

高光的大小

小　　　▲　　　大

緊繃　　　　　　　　　　　　　　　水汪汪

眼睛的斜度

下垂眼　　　▲　　　上吊眼

可愛・大方　　　　　　　　　　　　漂亮・帥氣・嚴厲

眉毛的斜度

下垂眉　　　▲　　　上挑眉

大方・穩重　　　　　　　　　　　　意志堅強

睫毛顏色

淺　　　▲　　　深

眼神柔弱・虛幻　　　　　　　　　　活力

眼睛包含這麼多種要素，可以調整各種參數，找出最適合的搭配！

■ 活潑型

活潑的最大特徵,就是眼睛睜大,上睫毛有弧度,可以看到眼球上方的眼白。上睫毛的線條愈接近水平,會顯得愈沒精神。

眼皮弧度:圓
眼白・眼黑的大小:白小・黑大
眼睛大小:大
高光位置:上
眉毛斜度:上挑眉
睫毛顏色:深

■ 漂亮型

眼睛大會比較偏向可愛的感覺,所以要注意畫小一點。另外不要畫成縱長形,而是貼近現實畫成橫長形,強調上吊眼。帥氣的女性角色也都是類似這種眼形。

眼皮弧度:水平
眼睛形狀:橫長形
眼睛大小:小
高光大小:小
眼睛斜度:上吊眼

■ 帥氣型

眼黑畫小一點,放大眼白的面積、畫成有點三白眼的感覺,就能展現出角色不迎合討好的性格。高光畫小一點,消除水汪汪的印象。

眼皮弧度:水平
眼白・眼黑的大小:白大・黑小
眼睛形狀:橫長形
眼睛大小:小
高光大小:小
眼睛斜度:上吊眼

▊ 性感型

性感與「帥氣」相反，要展現出對人有所期望的感覺，所以高光要畫大一點。睫毛整體要濃，畫出眼線或是有妝容的質感。

眼白‧眼黑的大小：白小‧黑大
眼睛形狀：橫長形
高光大小：大
眼睛斜度：下垂眼
眉毛斜度：下垂眉

▊ 療癒型

像療癒型這類需要削弱眼神力道的時候，可以利用顏色來減少對比度，營造柔弱的印象。和「活潑型」完全相反。

眼白‧眼黑的大小：白小‧黑大
眼睛大小：大
眼睛斜度：下垂眼
眉毛斜度：下垂眉

▊ 陰森型

上睫毛畫成水平，以消除活潑的感覺，可以不畫高光 or 畫出小小的橫橢圓高光。眼黑的大小會因人物性格而異，不過這種角色都有某種程度的反社會人格，所以眼黑通常會畫得偏小。畫出黑眼圈會更有陰森感。

眼皮弧度：水平
眼白‧眼黑的大小：白大‧黑小
眼睛形狀：橫長形
高光位置：無
眉毛斜度：上揚眉
睫毛顏色：深

CHAPTER I

11
TIPS

讓人物的視線迎向觀看者，更容易引起共鳴

☑ 無法引起共鳴　☑ 角色不吸引人

插畫裡的人物正在看我⋯⋯會讓你有這種感覺的圖就能令人印象深刻。先注重畫好人物的瞳孔、虹膜、高光的位置，讓你筆下角色的視線迎向你自己吧。另外像是人物朝著自己伸手的姿勢，效果也非常好。

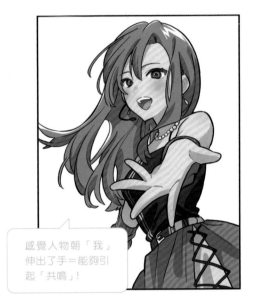

感覺人物朝「我」伸出了手＝能夠引起「共鳴」！

正面
眼黑稍微靠近中央

左右
眼黑往左右轉

俯角・仰角
上 or 下留白

CHAPTER I

12
TIPS

眼頭、眼尾加點紅色

☑ 眼神不夠力　☑ 角色不吸引人

眼線裡使用有強烈柔邊的筆刷上色，在眼頭和眼尾加一點紅色，可以營造出華麗的感覺。希望印象更強烈時，不用柔邊也沒關係。這個手法還有眼影的妝容效果，可以強調人物的眼睛、提高存在感。尤其是畫女性角色和外型裝扮花俏的男性角色時，可以多多運用這個手法。

改用其他顏色也很好玩喔！

CHAPTER 1

13

TIPS

就算是眼睛
也要畫出對比！

☑ 眼神不夠力　☑ 角色不吸引人

要畫出動人的雙眼，細心描繪反射光、高光、虹膜雖然也很重要，但是為眼睛整體畫出對比度也很重要，這樣才能讓人遠看就有深刻的印象。在眼球與上睫毛的邊界畫上黑色或其他強烈的顏色，並畫出上眼皮形成的陰影，用實光或柔光模式的圖層畫高光、營造出對比，眼睛就會升級成更動人的閃亮雙眸喔。

另外還有一個意想不到的重點，就是眼白的顏色。既然有上眼皮形成的陰影，眼白若還是純白色的話會很奇怪，所以在畫陰影時，眼白的上方部分也要補上陰影的質感。

暗面
新增正常或色彩增值模式的圖層，畫上低明度的顏色。

高光
新增實光或正常模式的圖層，畫出清楚的白色。

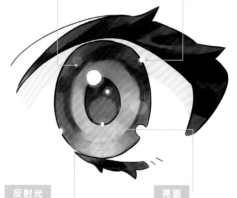

反射光
新增實光或柔光模式的圖層，畫出光芒。

亮面
新增正常模式的圖層，畫出高明度的顏色。

Sample

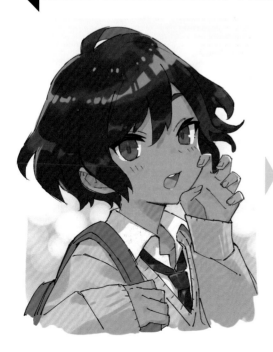

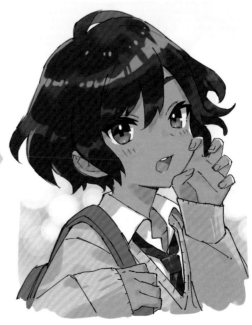

CHAPTER 1 · TIPS 14

睫毛畫出明暗
會更有立體感！

☑ **雙眼無神**　☑ **角色不吸引人**　☑ **缺乏立體感**

上睫毛的顏色畫深一點，可以加強眼睛的印象。
睫毛中央打亮，愈往眼頭和眼尾的部分愈暗，在
睫毛處營造出漸層，更能表現出臉部凹凸形成的
陰影，讓眼睛顯得更精緻細膩。眼睛邊緣描成深
色，更能襯托出高光，提升眼睛的水亮質感。

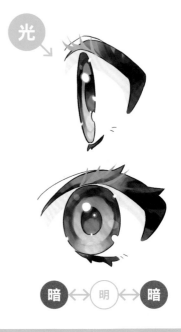

光

暗 ←→ 明 ←→ 暗

CHAPTER 1 · TIPS 15

在睫毛畫出
面或線性的光會更動人

☑ **雙眼無神**　☑ **角色不吸引人**　☑ **缺乏立體感**

上睫毛所占的面積比想像中還大，可以增添各種
效果。選擇低對比度、比睫毛更亮的顏色，以柔
邊的線或面畫在睫毛上，增加光照的效果，就能
表現出水靈的雙眼。如果改用銳利的線條來畫，
就成了帥氣自信的眼神。要考慮插畫整體的平衡
度來調整質感。

畫成面就可以融合
在一起。

畫成線就成了帥氣
的印象。

16

TIPS

睫毛和虹膜也畫出對比度，
讓眼睛更動人

☑ **雙眼無神**　　☑ **角色不吸引人**

如果為了營造透明感而畫出淡淡的睫毛，通常會讓眼睛整體的印象變得單薄。其實，用明顯的陰影也可以表現出透明感。重要的是先畫出濃濃的睫毛和清楚的眼睛形狀，凸顯出臉的印象。提高虹膜的顏色和彩度，畫出鮮豔的感覺後，在虹膜邊緣和睫毛處加上深色，印象會更加清晰。瞳孔周圍的高光除了主要的大高光以外，另外再畫出小高光，對比度會更強，呈現出生動的眼神。

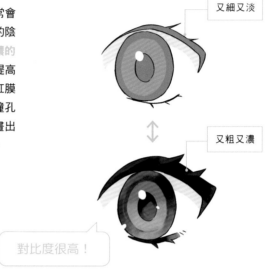

又細又淡

又粗又濃

對比度很高！

17

TIPS

模糊眉毛的線條
會更有質感

☑ **缺乏質感**　　☑ **畫面生硬**

眉毛會影響人物的表情。用黑色或其他強烈的顏色來畫主線，會呈現漫畫式的印象。如果想要與肌膚融合、質感寫實的眉毛，就要刪除主線，用帶點柔邊的筆刷畫出跟頭髮陰影相同的顏色，這樣就能表現出柔軟的眉毛質感。此外，還可以用膚色模糊一下眉頭處，以輕盈的筆觸營造出隨興的氣息。

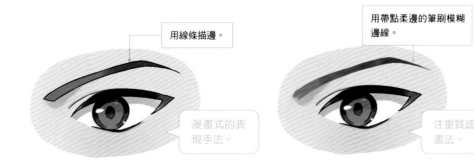

用線條描邊。

用帶點柔邊的筆刷模糊邊線。

漫畫式的表現手法。

注重質感的畫法。

18 TIPS

嘴巴的開闔
會大幅左右印象

☑ 人物感覺不對勁　　☑ 角色不吸引人

嘴巴也和眼睛一樣，會影響表情的印象。嘴巴只要張開或緊閉、嘴角上揚或下垂，就能為人物賦予各種情感。想要讓角色顯得積極開心時，畫出張開的嘴巴就能表現出來。

如果想表現「溫和的笑容」，只要露出牙齒，印象就會大不相同。要根據自己想畫的表情，摸索出適合的嘴巴形狀。

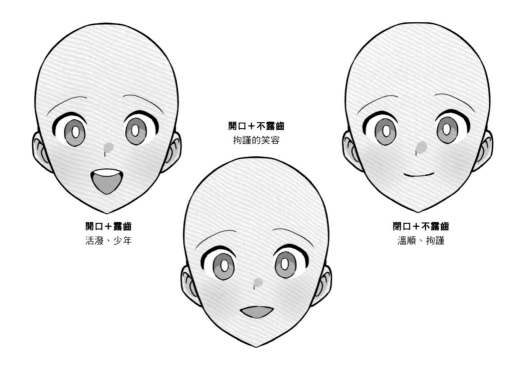

開口＋不露齒
拘謹的笑容

開口＋露齒
活潑、少年

閉口＋不露齒
溫順、拘謹

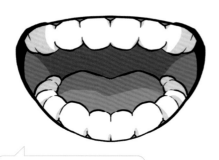

缺乏質感和魄力時，可以描繪牙齒的細節來增加資訊量。

■ 牙齒

一旦露出牙齒，就會給人嘴巴張大的感覺，但如果只是把牙齒畫成白色的扁平帶狀，很難讓人留下印象。想追求帥氣或氣勢、讓嘴巴的表現有更多質感或魄力時，就要清楚畫出齒列和牙齦。此外，愈深處的牙齒愈往內彎，靠近嘴角的牙齒則會有陰影，所以也要畫出陰影的顏色，才會更令人印象深刻。但這個手法不適合可愛的插畫，要多注意！

CHAPTER 1
19 TIPS
嘴唇畫出白色光澤和陰影，增添質感＆性感

☑ 角色不吸引人　☑ 角色個性表現得不夠

表現人物的嘴唇時，在紅色的部分畫出白色光澤，就能強調嘴唇、呈現性感的印象。在下唇和皮膚的分界畫上陰影，嘴唇會顯得立體，變得更加清楚精緻。即便不是以臉為主的插畫，這個手法也有很棒的效果。不過畫在帥氣和男性化的角色身上，可能會有點突兀，要多留意。

● 光澤 —— 畫出白色光澤
（覆蓋模式圖層）

● 線稿 —— 線稿（正常模式圖層）

● 嘴唇 —— 用柔邊筆刷輕輕畫出介於紅～粉紅之間的顏色（正常模式圖層）

● 肌膚 —— 肌膚（正常模式圖層）

遠看的效果也很好！

CHAPTER 1
20 TIPS
呈現深色部分＝用力的部分，就能畫出自然的嘴形

☑ 角色不吸引人　☑ 缺乏立體感　☑ 缺乏質感

你曾經只用一條線畫嘴巴嗎？太可惜了！只要掌握一個畫嘴巴的方法，就能畫出不同韻味的嘴形。在嘴角描出較深的顏色，就能畫出嘴巴用力和不用力的部分。

尤其是頭身較高、臉在畫面中放大的插圖，嘴巴會更加醒目。

嘴角上揚

嘴角下垂

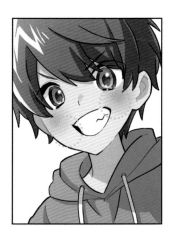

畫人以外的嘴巴也要注意力道。

COLUMN 01

是什麼讓部位顯得不協調？

當你給別人看自己的插畫時，對方是否說過「總覺得手有點大」「臉好大」「眼睛太大」之類的評語呢？

或許你當下會在心裡反駁「哪有啊！」但事實上這可是個大好機會！我們通常無法只靠自己察覺部位的大小有異。由於繪師都會投注熱情來畫手、臉、胸部這些「散發人物魅力」的部位，所以一定會畫得偏大。過度認為這些地方富有魅力，才沒有發現比例失衡。尤其是臉部，五官的配置會大幅影響性別、年齡、人物本身的情感等訊息，眼睛、眉毛、鼻子、嘴巴的大小和位置都非常重要。

所以，如果有人這樣對你說，等於是給你察覺的機會！拿出你想當作榜樣的作品來參考，檢查比例並試著修正看看。或許連正在畫圖的你本身也會跟著變協調喔。

人物的全身不夠好看

臉明明畫得很可愛，但是整體卻不吸引人，問題或許就出在姿勢或部位上。

CHAPTER 2

若想畫出漂亮的人物姿勢，一定要拍「照片」！

上一章已經解說了人物臉部的注意事項。這一章則不僅限於臉，而是要來告訴大家哪些技巧可以畫出好看的人物全身。

提到人物的全身，各位首先想到的應該是「姿勢」吧。我總是不厭其煩地告訴大家，想畫好姿勢就要「拍照片！」為什麼一定要拍照片呢？主要有兩個原因。

第一個原因，是我們腦海裡想像的人體，與真實人體的活動方式大不相同。例如我們要畫一個托腮的姿勢，如果不看任何照片直接畫，很容易想像成下圖這種垂直的感覺。

但是實際上，托腮那一邊的肩膀會抬高、脖子會歪斜、手支撐著體重……各種因素組合在一起，形成的不會是垂直的姿勢，而是如右圖。
出乎意料的是，我們大多沒有意識到怎樣才算是自然的肢體，所以還是要拍下可以提示「正確答案」的照片比較好。

第二個原因，是我們腦海裡無法處理的瑣事非常龐雜。好比說剛才的托腮姿勢，手要怎麼擺才帥氣、呈現什麼角度……要連這些細節都想像出來，未免也太難了吧？但是只要拍好照片，就可以儘量做具體的對照研究，決定出一個自己想要的姿勢。與其憑想像來畫，結果煩惱著怎麼畫都不對，不如參考照片會比較快達成目標吧！如果你連拍幾張照片都嫌麻煩，也可以改成錄影。重播拍好的影片，把需要的部分截圖下來參考，那就綽綽有餘了。

當然，除了姿勢以外，還有其他很多改善人物全身的技巧。我會從各個觀點解說人物全身的完稿技巧，提供給大家參考。

21 TIPS
用連接眼、肩、腰部兩側的線來注意對立式平衡

☑ 缺乏立體感　☑ 姿勢感覺怪怪的　☑ 畫面生硬

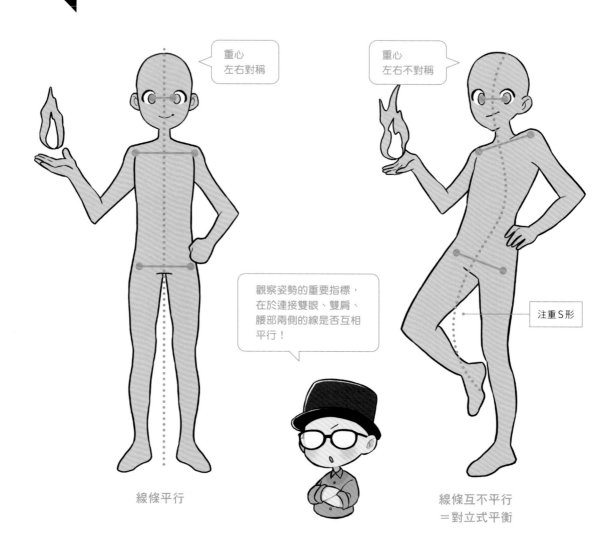

重心
左右對稱

重心
左右不對稱

觀察姿勢的重要指標，在於連接雙眼、雙肩、腰部兩側的線是否互相平行！

注重S形

線條平行

線條互不平行
＝對立式平衡

「對立式平衡」是指重心偏向人體其中一側的平衡姿態。只要讓脖子傾斜、腰部扭轉，就會呈現有對立式平衡的動作。最簡單的檢查方法，是在人物的雙眼、雙肩、腰部畫出連接左右兩邊的線，看這些線是否呈平行。只要這三條線不平行，而是朝左右任一邊傾斜的話，畫面上的動作就不會顯得生硬。這時要注意讓人物的姿勢呈S形，因為S形的曲線剛好適合用來構思人體的自然姿勢。

Sample

注重對立式平衡的姿勢範例！

有時候也會刻意不用對立式平衡，最重要的還是確定自己究竟想要畫什麼。

22
TIPS

鐵則就是臉和手臂的方向要相反‧扭轉！

☑ 畫面生硬　☑ 畫面單調　☑ 動作生硬　☑ 姿勢感覺怪怪的

人物的臉和手臂如果朝向同一個方向，視線就會聚集在同一條線上，容易讓人覺得畫面很單調。這時可以畫成「臉朝右、手臂朝左」，讓兩者朝向相反的方向，人物就會富有動感。這樣也能讓 **TIPS 21** 連接雙眼、雙肩、腰部兩側的三條線自然傾斜，容易畫出有對立式平衡的姿勢。

此外，強調肩膀到腰、腿形成的軀幹S形線條，擴大人物所占的體積，印象會更豐滿。如果你覺得完成的圖畫好像少了點什麼，可以注意一下眼睛和手臂的方向。

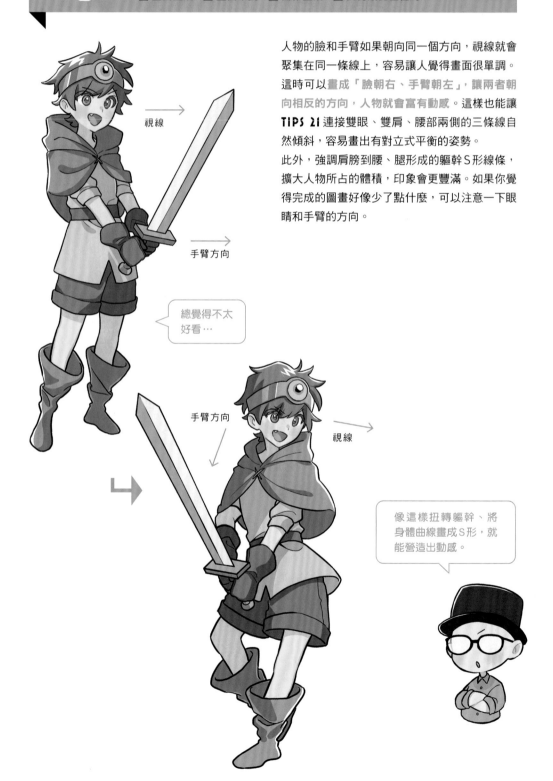

視線

手臂方向

總覺得不太好看…

手臂方向

視線

像這樣扭轉軀幹、將身體曲線畫成S形，就能營造出動感。

Sample

這就是注重對立式平衡和S形曲線的姿勢喔。

23 TIPS

避免平行、垂直、三角、對稱

☑ 動作生硬　☑ 畫面生硬　☑ 姿勢感覺怪怪的

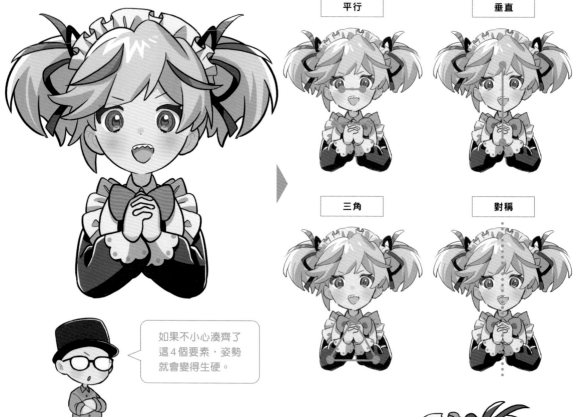

| 平行 | 垂直 |
| 三角 | 對稱 |

如果不小心湊齊了這4個要素，姿勢就會變得生硬。

平行、垂直、三角，和上下左右對稱，這些穩定的造型會給人生硬的印象。如果想讓圖畫富有動感，就要檢查自己的作品是否包含了會造成這些印象的姿勢和配置。

假如你想畫人物雙手交握在胸前的姿勢，畫成身體朝向斜前方，只有視線看向正面的扭轉或不對稱姿勢，就能讓人物的姿勢和畫面顯得更柔和。

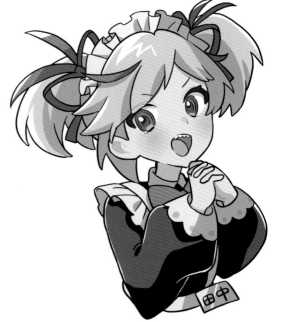

CHAPTER 2

24 TIPS

讓臉傾斜一點
就能表現出動感

☑ 缺乏動感　☑ 畫面生硬

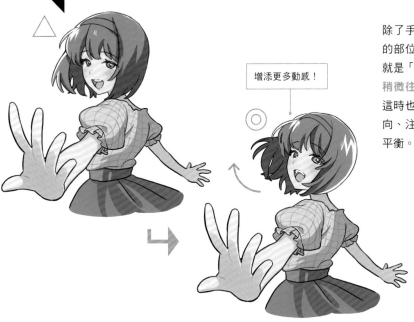

增添更多動感！

除了手腳以外，還有其他重要的部位可以賦予人物動感，那就是「下巴」。只要人物的下巴稍微往外凸，就能強調動感。這時也要表現出誇張的頭髮動向、注重脖子和肩膀的對立式平衡。

CHAPTER 2

25 TIPS

身體不要正對畫面，
而是斜對畫面

☑ 畫面生硬　☑ 缺乏動感　☑ 缺乏景深

「感覺好扁平……」這種印象通常發生在人物朝向正面的圖畫。但是已經無法再做大幅度修改時，可以將人物其中一邊肩膀改成往後拉的狀態，就能為畫面營造出景深，同時淡化正面的生硬感覺。

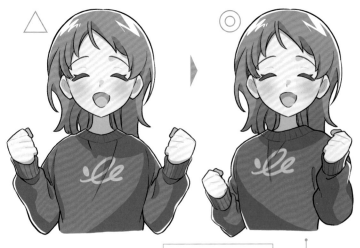

出現景深＆感覺扁平感消失了！

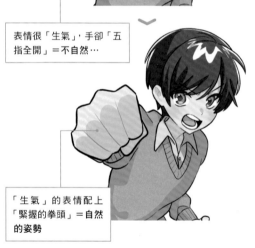

26 TIPS

姿勢的不協調來自於「情感」與「姿勢」不合

☑ 姿勢感覺怪怪的　　☑ 人物感覺不對勁　　☑ 動作生硬

肢體語言這個詞，意味著姿勢可以透露出各種情感。而感覺「莫名僵硬」的插畫，通常是因為人物表情或圖中描繪的情感，與姿勢透露出的感覺不合。也就是情感沒有配合姿勢。或許你自己也感覺得出不對勁，卻還是直接畫下去了。因此，首先你要用文字描述人物的情感。當姿勢與情感吻合以後，就會呈現出「靈活的表現」＝「看起來很自然的表現」，一定要好好注意。

表情很「生氣」，手卻「五指全開」＝不自然…

「生氣」的表情配上「緊握的拳頭」＝自然的姿勢

憤怒＝握緊拳頭
悲傷＝脫力張開
喜悅＝盡情張開
光是手就可以表現出這麼多種情緒呢。

■ 如何讓姿勢配合表情…

先仔細想像人物的情感！
仔細想像人物懷抱著什麼情感、他適合存在於接下來要畫的情境嗎，這樣應該就能確定畫姿勢的方向了。

自己實際擺出姿勢看看
如果是自己能夠實際擺出的姿勢，就用手機拍下來吧。這樣就能找出可以有效表達出情感的姿勢了。

也可以從漫畫或電視劇找出參考的場景
如果是自己擺不出來的高難度姿勢，建議可以參考漫畫或動畫。

27

TIPS

想讓人物更好看，就畫成胸像吧！

☑ 角色不吸引人　　☑ 缺乏立體感

一股腦兒地想著「我要畫人物！」結果畫完人物的臉部特寫以後就結束了……你有過這種經驗嗎？當然這沒什麼不好，可是既然都要畫了，畫成包含臉和胸部的胸像構圖，肯定會好看很多！因為臉到上半身的部位很多，是全身最上相的地方。比方說，只要為手加入動作，這張畫就會變得更令人印象深刻。

此外，畫胸像構圖時，有幾點需要注意：
・不要在與臉垂直處畫出和臉一樣大的部位。
・不要遮住上半身。

要是遮住好看的地方、淡化印象，就太可惜了。

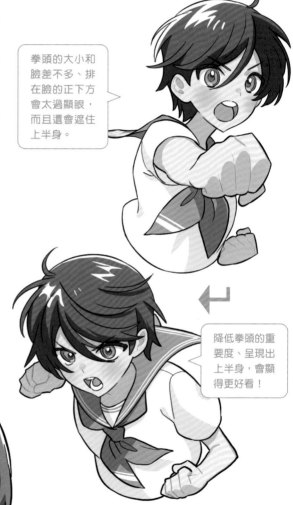

拳頭的大小和臉差不多、排在臉的正下方會太過顯眼，而且還會遮住上半身。

降低拳頭的重要度、呈現出上半身，會顯得更好看！

△ 畫到肩膀

◎ 胸像＋手臂的姿勢

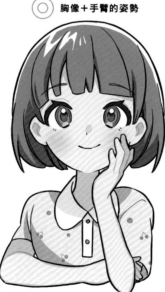

如果一股腦地想要畫臉，很容易只畫到肩膀就停了。忍住這股衝動，連帶畫出胸像～手臂的部分，看起來就會漂亮很多！

28
TIPS

構圖時要注意「Ｚ字法則」

☑ 畫面生硬　　☑ 角色不吸引人

人的視線會從左上順著Ｚ字形方向移動

小心不要破壞這個動向！

人都會從左上開始順著「Ｚ」字形移動視線，這就稱作「Ｚ字法則」。利用這個法則來誘導視線的手法，經常出現在廣告業界。設計出注重Ｚ字形的插畫構圖，觀看者就會明白要從哪裡開始、按照什麼順序來看，讓這張圖變得賞心悅目。其中特別重要的是從右上連到左下的斜線。當你覺得整張圖莫名不搭調時，就要檢查看看是不是畫中有哪個元素破壞了這條線。

例如…

在視線起點格外醒目的配角

軀幹線條與Ｚ字斜線衝突

背景條紋與Ｚ字斜線衝突

這3個例子如果按照Ｚ字法則來畫，可能會有人覺得不太好看。我只是想讓大家明白，這些例子未必是錯誤的畫法。因為Ｚ字法則是很重要的概念，尤其是在有時序或故事性的作品裡。按照Ｚ字筆順來配置故事元素，才不容易顯得奇怪；若是配置方式與筆順相反，通常會感覺怪怪的。但也不需要一直遵守Ｚ字法則，只要在感覺不對勁的時候，記得用這個方法檢查一下配置就好。

Sample

遵守Ｚ字法則的構圖，視線的
動向變得很順暢！

也可以刻意採取與Ｚ字法則相反
方向的姿勢。請記得「Ｚ字法則
並非絕對正確」！

注重「用線表現的部分」
以及「用陰影表現的部分」

☑ 人物感覺不對勁　☑ 畫面生硬　☑ 資訊雜亂

當你覺得這張畫「整體莫名地生硬」「好像沒有融合」，可以試試將原本用線條畫成的部分，改用陰影來表現。

其中一個方法是「彩色描線」。①點選線稿圖層並鎖定透明像素，②用滴管工具選取線稿底下的顏色後調整得深一點，③用筆刷塗在鎖定的線稿上。這樣線稿就會與色彩融合，變成用陰影來表現凹凸質感了。

這時不需要全部都改成陰影。例如線條多到讓印象變得生硬時，只要將印象最強烈的鎖骨改成用陰影來描繪，就會變得柔和很多。這是屬於作畫平衡的問題，需要對照比較才會明白，所以並沒有「哪個部分改成陰影就好」的絕對準則。假設眼睛的印象是10分，當鎖骨的印象強到跟10分差不多時，就會導致整體作畫失衡。所以，不要用印象強烈的線條來畫鎖骨，而是改用陰影，就能將它的印象降低到3分。

最具體的例子就是臉、軀幹平緩的起伏，以及蓬鬆的衣服等等。想要營造柔軟和輕盈的質感時，不要用黑色或焦茶色這類強烈顏色畫該部位的主線，改用陰影來表現，就能讓插畫產生一體感。

■ 鎖骨

利用彩色描線來營造柔和印象、運用不同的陰影畫法來描繪凹陷，表現出鎖骨平滑的曲線。

■ 鼻子

用黑線來畫平滑的鼻子線條，導致鼻子似乎浮在臉上時，改用彩色描線和陰影來表現，印象會比較柔和。

■ 衣服的皺折

如果要表現荷葉邊或百褶這類布料的凹凸起伏，用陰影取代線條，才能畫出柔軟的質感。

用陰影取代線條＝可以表現出「沒有明顯高低差的柔軟部分」！

CHAPTER 2

30 TIPS

畫出會切斷負形的正形

☑ 缺乏動感　☑ 畫面單調

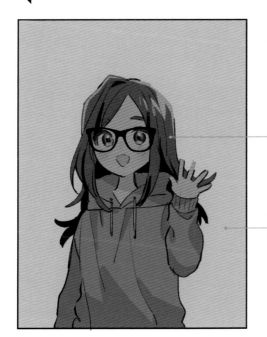

插畫裡屬於人物輪廓剪影的部分稱作「正形」，圍繞人物背景的部分則稱作「負形」。其實，會影響畫面整體印象的大多都是「負形」。

正形

負形

舉例來說，若構圖裡的負形面積較大，人物往往會顯得較小。這時將人物放大到足以切斷連成一片的負形，就能增加畫面整體的魄力。當構圖缺乏魄力、畫面不吸引人時，可以注意一下負形的配置方式。

如果構圖顯得無趣，建議可以先用不同的顏色平塗正形和負形，藉此來調整！

依體型檢查脖子的粗細

☑ 人物感覺不對勁　☑ 姿勢感覺怪怪的

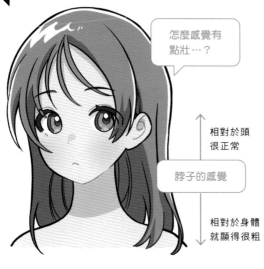

怎麼感覺有點壯…？

相對於頭很正常

脖子的感覺

相對於身體就顯得很粗

如果是變形過的動畫式風格，很多人都會把脖子畫得比較粗，因為他們是用頭的大小來衡量脖子的粗細，而不是用身體。這種畫法在只有臉部特寫的畫面裡還不會顯得很怪，但若是畫在變形後頭身較矮的人物（小孩和女性）身上，就會顯得脖子很粗。畫脖子時不要只注意它對頭部的比例，也要比對身體看看是否顯得太粗。

小孩

女性

男性

壯碩

Sample

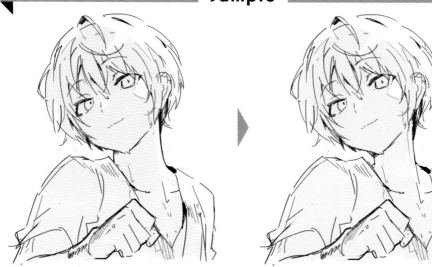

32
TIPS

為衣服畫出花紋、
提高密度

☑ 角色不吸引人　☑ 畫面單調

如果圖畫感覺很扁平，就幫衣服畫出花紋、提高資訊的密度吧。這樣可以讓畫面變得緊實很多。要是嫌用線條畫細節很麻煩，也可以搜尋免費的花樣素材貼上去，或是用各種方法替代，大家可以多多嘗試，找出適合插畫情境的表現手法。

33
TIPS

弄亂包含服裝的
人物整體剪影

☑ 角色不吸引人　☑ 缺乏動感　☑ 畫面單調

剪影是指將人物輪廓以內的範圍塗黑的狀態，也相當於 P.53 所說的正形。人物的剪影會大幅左右插畫的印象，是非常重要的部分。只要打亂剪影的形狀，例如幫髮尾畫出動態、讓衣服下襬變得破破爛爛，就能為插畫營造出動感和魄力。

COLUMN 02

要相信理論，還是感覺？

你是否曾經用繪圖工具書學完技巧後，動手開始
畫圖時，卻覺得好像有哪裡不太對勁呢？

如果你問我應該要相信技巧還是自己的感覺，我
會毫不猶豫地回答「相信你的感覺」。等你畫到
覺得不對勁時，再把這本書放在旁邊，參考書中
介紹的理論和技巧！

實際上，我們對圖畫產生的異樣感覺通常都很準
確，如果要畫出好圖，不是只要熟練技巧，能逐
漸消除這股奇怪的感覺才更重要。如果你能夠畫
出讓自己滿意的構圖，往後自然就會明白其中的
理論了。甚至有人要等到1年後才會明白，發現
「原來當時是因為這樣才會覺得不對勁」（笑）。

反之，若是忽視自己心中的感覺、一味地按照技
巧作畫，那就只能說是「懶」了。要相信自己內
心的感覺！

無法凸顯出
最想展現的部位

還以為自己畫得很好，完稿後才發現這張圖讓人不知道該從何看起，這時就要注意視線的誘導。

CHAPTER 3

沒有「視線誘導」的插畫
會讓人不知道要看哪裡

這一章開門見山來說,重點就是「視線誘導」。

「視線誘導」這個詞,是不是讓你覺得「聽起來好難喔……還是不要學了」呢?先別急!其實視線誘導是個很好懂的概念,簡單說就是「讓構圖能展現出你想展現的地方、掩飾你不想展現的地方」。瞧,很簡單對吧?之所以看起來複雜,可能是因為展現or掩飾的方法有太多的緣故吧。

例如用明暗來誘導視線的話,

如圖所示，將想要展現的部分畫亮一點，不想展現的地方畫出陰影。另外，也可以運用光的效果來誘導視線，比如下圖。

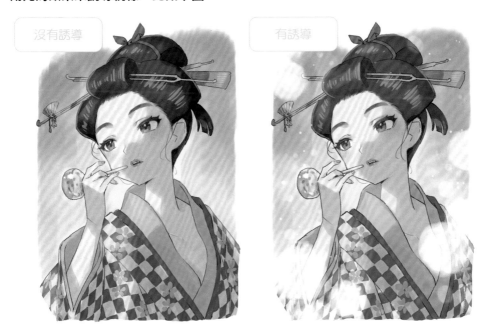

像這樣加入鏡頭眩光、遮掩住不想展現的部分。這麼看來不是很簡單嗎？

這一章我會介紹各種技巧，教大家怎麼將觀看者的視線精準導向畫中想要展現的部分。視線誘導的技巧可以在一開始的階段就採用，也可以畫到告一段落後，慢慢決定出「想展現的部分」和「不想展現的部分」，再把技巧應用於插畫中。

34

TIPS

調整想／不想展現的
部分對比度

☑ 角色不吸引人　　☑ 背景雜亂　　☑ 畫面顯得散漫

> 哪一張圖會讓你
> 第一眼先看向人物呢？

只要調整對比度，就能將觀看者的視線移到你想引人注目的部分，讓不想展現的部分變得不醒目。做法是「將想要展現的部分明暗差異調整到最大」、「不想展現的部分要避免過多的明暗差異」。

假設有一張背對著藍天站立的人物插畫，如果蔚藍的天空配上白雲和紅太陽，這三個顏色的對比度太高，會導致觀看者的視線移到天空去。不過刪除雲和太陽後，只有衣服的橘色和天空的藍色對比格外醒目，觀看者的視線就會移到人物身上。這就是利用對比度來誘導視線。

對比度較強的是……

紅太陽和藍天白雲

藍天和人物

＋ 輔助技巧

背景包含醒目的顏色時，可以用滴管吸取背景底色、畫在景物上使其融入底色中！
「視線會先看向背景……」此時，就要降低背景裡的對比度。做法是用滴管吸取背景底色，再用不透明度20～30％的柔邊筆刷塗在景物上，就能緩和背景的對比度了。

對比度很強！

降低對比度！

Sample

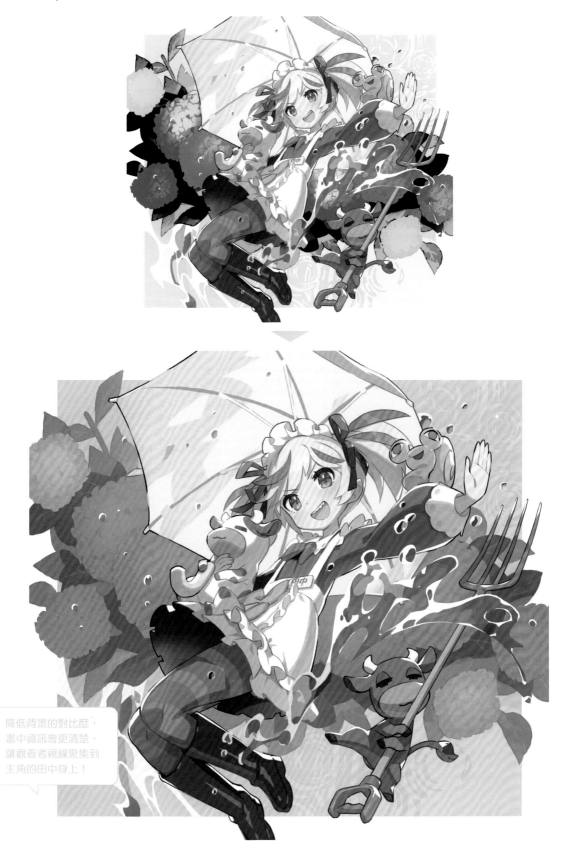

降低背景的對比度，
畫中資訊會更清楚，
讓觀看者視線聚集到
主角的田中身上！

CHAPTER 3

35

TIPS

在想展現的部分
用陰影加強對比度

☑ 角色不吸引人　☑ 畫面單調　☑ 資訊雜亂

除了人物與背景的對比以外，最希望引人注目的部分也可以用陰影加強對比度。很多人都下意識以為只要用華麗的高彩度顏色來畫，就會變得很醒目，其實陰影形成的對比反而更令人印象深刻。如果主色是紅色、粉紅色之類的暖色系，選用紫色等冷色系來畫陰影，不僅可以將觀看者的視線引導至目標部位，還能畫成有強弱變化的插畫喔。

人物的臉

人物全體

背景

加強陰影可以降低陰影部分的重要程度，像左圖一樣會有誘導視線的作用。

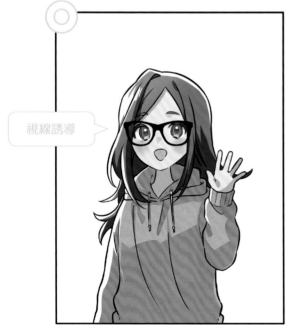

視線誘導

很多人習慣把陰影畫得很淺，不過大膽地畫出陰影，也可以讓作品更上相。

Sample

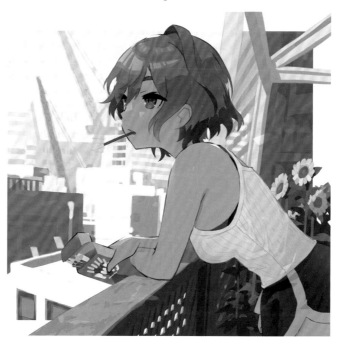

加深小渚身上的陰影來強化對比度，更容易吸引視線！

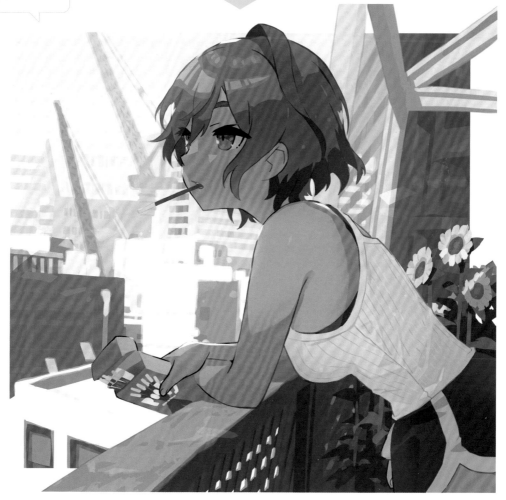

36

用彩色描線淡化
想展現的物體後方景物

☑ 角色不吸引人　　☑ 資訊雜亂

線稿不要用黑色，而是選用與線條旁邊相近的顏色來做彩色描線（請參照P.52），這也是可以將觀看者視線吸引到目標部位的一個技巧。因為，如果想要展現的元素旁邊有「高密度的黑色線條」（＝醒目），就會攔截觀看者的視線。

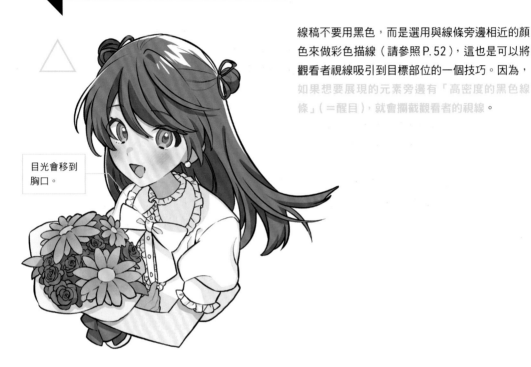

目光會移到
胸口。

例如衣服的接縫、鈕扣、皺折，都可以用彩色描線將線條融入陰影或色彩中，這樣可以淡化線條，將觀看者的視線誘導至手中的花束，或其他你想引人注目的主要元素。雖然這屬於進階技巧，但是先學起來也不吃虧！

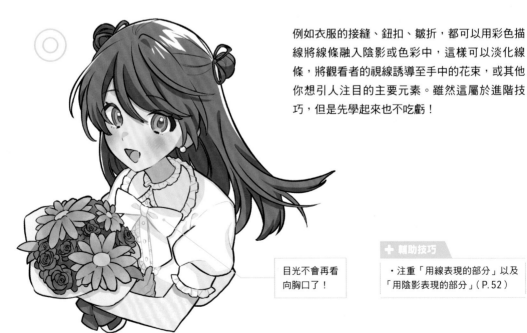

目光不會再看
向胸口了！

✚ 輔助技巧

・注重「用線表現的部分」以及「用陰影表現的部分」（P.52）

37

TIPS

打亮想呈現的部分、強調明度

☑ 畫面顯得散漫　☑ 角色不吸引人

不醒目　　醒目　　不醒目

舞台上的聚光燈通常會打在主角身上。畫圖也是一樣，要讓光照在這個場面裡最重要、最需要吸引大家注目的存在身上。將最強的光打在最需要注目的主體上，其他部分則是畫成陰影色，這樣就能掌控觀看者的視線。這只是一種表現手法，因此用在現實中不可能有聚光燈的場面也OK。

Sample

38

TIPS

在臉部周圍
畫出高彩度的邊界

☑ 角色不吸引人　☑ 資訊雜亂

即使背景和人物是同
色系也一樣醒目！

當人物的髮色和背景是同一色系時，會導致背
景與人物融在一起、形成模糊的印象。要解決
這個問題，可以在人物與背景之間，用描邊的
方式畫出高彩度的明亮顏色。如此一來，兩者
的界線就會很清楚，可以讓人物浮現出來。

有了明暗對比，臉部
就能吸引目光。

用高彩度的顏色
畫出邊界。

這個方法在人物幾乎要隱沒
在背景裡、變得不顯眼的時
候特別有效。

Sample

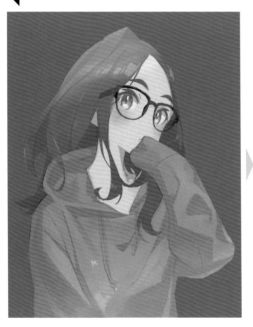

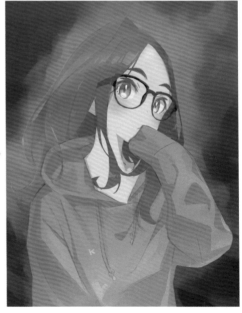

CHAPTER 3

39 TIPS

調暗背景＋輪廓外光暈 來增加整體的力道

☑ 角色不吸引人　☑ 特效很樸素　☑ 畫面單調

如果使用發光特效，建議將背景的明度調暗一階，採用讓特效和人物散發出淡淡輪廓光的技巧。這樣不僅更能強調人物，也能讓特效更有魄力，更容易令人印象深刻。

特效的光暈也很醒目。

這個方法也常用在人物幾乎要隱沒在背景裡的時候。

在柔光模式圖層上畫出淡淡的光暈顏色。

Sample

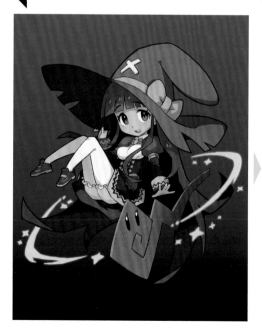

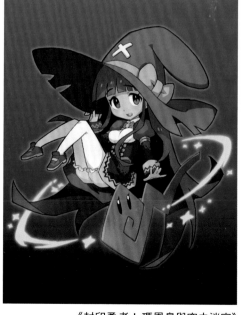

《封印勇者！瑪恩島與空之迷宮》

40

TIPS

不想展現的部分
要避免撞色

☑ 角色不吸引人　☑ 背景雜亂　☑ 上色技巧像外行人

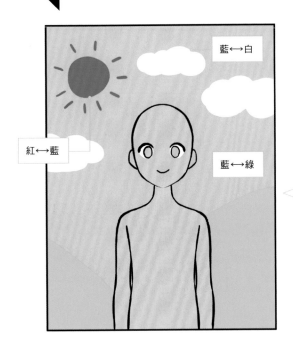

背景比人物更醒目、總覺得像外行人畫的……你有過這些經驗嗎？這種時候你選用的顏色是不是補色・原色呢？背景的配色要統整成同一色系、讓色彩融合在一起。減少使用的色數，可以淡化背景的存在感，讓觀看者自然聚焦在主角的人物身上。

撞色的地方會很醒目！

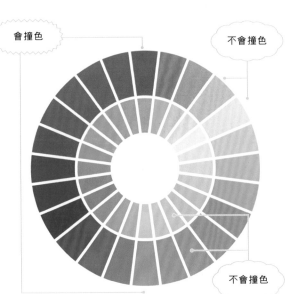

為了減少撞色的情形，要注重運用色環。色環中位置相距最遠、彩度和明度都很高的兩個顏色，撞色的效果最強。只要選用色相接近的顏色，或是彩度、明度較低的顏色，就能畫出自然協調的背景。

Sample

只用膚色來畫，
撞色效果很強！

當背景沒有撞色以後，畫
面就會顯得協調。但如果
想要表現出活力，也可以
刻意營造出撞色效果。

41 TIPS

有疏密的背景
就能自然襯托出人物

☑ 角色不吸引人 　☑ 背景雜亂 　☑ 資訊雜亂

■ 沒有疏密

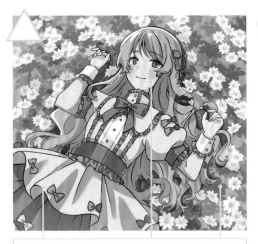

△

均勻畫出所有細節

均勻但潦草地畫出所有細節

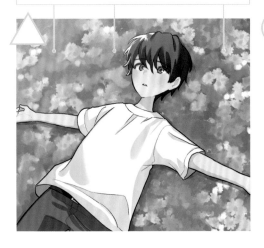

△

■ 有疏密

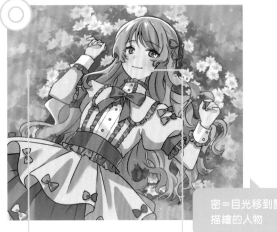

○

密＝目光移到詳細
描繪的人物

不畫細節 　　　畫出細節

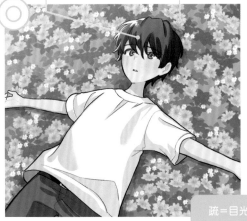

○

疏＝目光移到沒有
詳細描繪的人物

在背景裡均勻地畫出各種要素，反而導致人物變得不醒目……如果要避免這種狀況，「疏密」的概念非常重要。

「疏密」是指在畫面上分別配置出低密度與高密度的部分，藉此誘導視線的方法。只要是有疏密的狀態，「疏」中的「密」就會變得醒目，反之亦然。利用詳細描繪的部分和沒有描繪的部分營造出強弱變化，就能夠吸引視線。

Sample

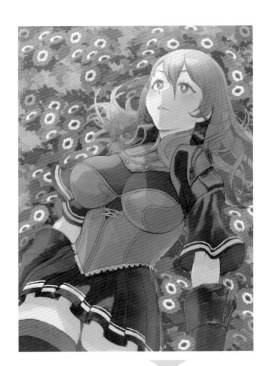

如果想要詳細描繪人物，就不要過度描繪背景，不容易混淆，觀看者就會把視線移到人物身上囉！

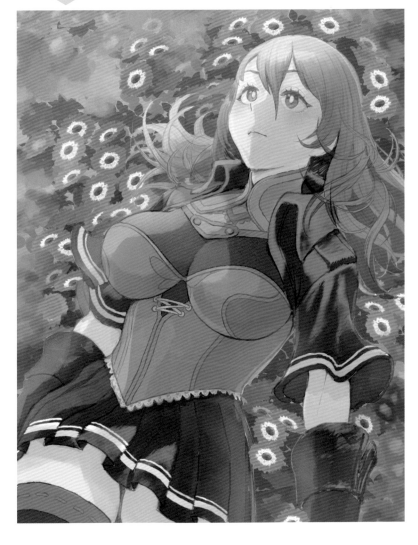

42
TIPS

限定觀看範圍的
視線誘導術

☑ **角色不吸引人**　☑ **畫面顯得散漫**　☑ **畫面單調**

用小物幫插畫裝點得很華麗，但角色還是不吸引人……這時有個技巧可以有效解決這個問題。如左圖，利用小物和光的效果，掩蓋畫面中不必要卻很醒目的空白部分。遮住「不想展現的部分」，就能讓觀看者的目光移到你想展現的地方。

> 想讓人物更加吸引目光！

利用小物來誘導視線

左右對稱的形式會顯得突兀，所以在用花瓣和蝴蝶等小物來誘導視線時，要注意編排成左右不對稱的形式。盡可能讓這些小物的輪廓有變化。建議模糊處理靠近畫面前方而放大的小物，以呈現出遠近感。

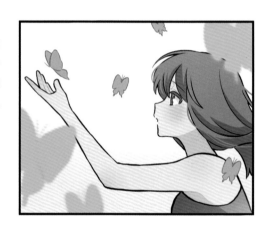

利用鏡頭眩光來誘導視線

鏡頭眩光是鏡頭因為光線反射而形成的現象，也是一種能有效營造出畫面密度的技巧。在人物周圍加上鏡頭眩光、限定觀看的範圍，就能讓觀看者的視線集中在你想展現的部分。另外，用眩光遮住不想展現出來的人物部位，也可以誘導觀看者視線。

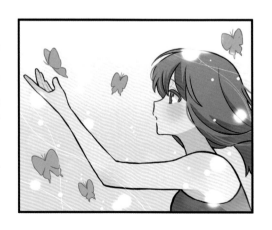

Sample

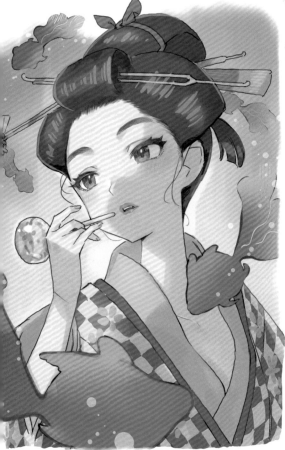

兩張圖都可以將視線誘
導至女子的臉龐。切記
要選擇適合人物形象的
小物喔！

CHAPTER 3

43

TIPS

運用模糊手法
讓焦點集中在想呈現的部分

☑ 角色不吸引人　☑ 畫面顯得散漫　☑ 缺乏景深

▉ 焦點涵蓋全體

觀看者的目光會遍布整張圖，不知該看哪裡

▉ 焦點集中在臉部

觀看者視線會看向聚焦的部分

比起連背景的細節都清楚聚焦的照片，還是模糊背景、凸顯出前方拍攝主體的照片，更能讓人知道應該要看哪裡。插畫也是一樣，如果想讓觀看者的視線集中在人物身上，就大膽地將整個畫面

都模糊掉吧。然後再用圖層遮色片功能，幫需要吸引視線的部分去除模糊效果，就能讓插畫富有強弱的變化了。模糊的散景也有呈現空間廣度的效果，可以多加運用。

✚ 輔助技巧

用複製＋圖層遮色片做出模糊效果

①複製全部圖層，合併成為圖層A。
②在圖層A加上高斯模糊濾鏡。
③為圖層A建立圖層遮色片。
④在遮色片上用橡皮擦擦去想要聚焦的部分。

Sample

由於焦點只放在人物的臉上，會更容易吸引人看過去。

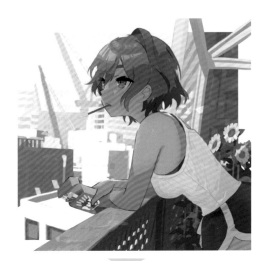

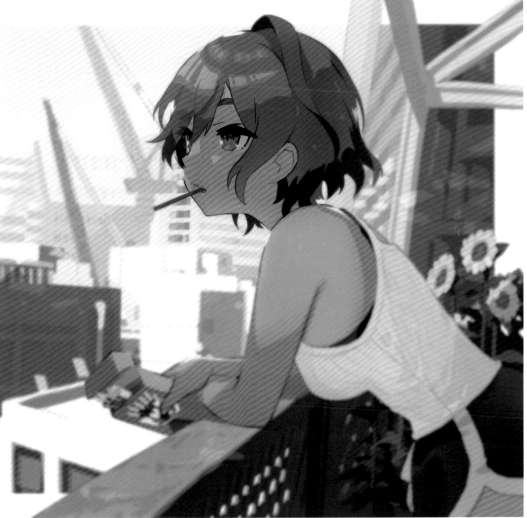

裁切的鐵則是「讓想呈現的部分靠近鏡頭」!

☑ 角色不吸引人　☑ 資訊雜亂

 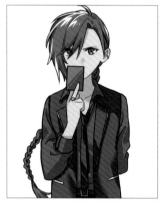 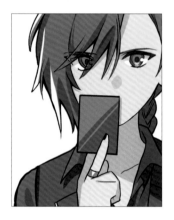

遠 ←――――――――――――――――→ 近

看不清楚想展現什麼　　　　　　ZOOM!　　　　　清楚看見要展現的部分

感覺很遠　　　　　　　　　　　　　　　　　　　感覺很近

畫出人物全身的插畫,可以表現出角色優美的身材、漂亮的輪廓,但卻看不清楚細微的表情,而且感覺很遙遠,無法清楚提示要展現的部分。這時可以大膽裁切畫面、強調要展現的部分,就能讓觀看者感覺到人物近在眼前喔。

不過,比起一開始就只畫人物的臉部特寫,還是要畫胸部或腰部以上的構圖,會比較容易調整身體的比例,所以要儘量先畫出大範圍的人體以後再裁切。

想要拉近呈現的部分,都要仔細描繪細節、提高密度喔。

CHAPTER 3

45

TIPS

要淡化配角（配件）的存在

☑ 畫面顯得散漫　　☑ 缺乏景深

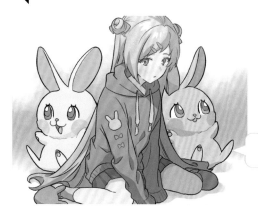

配件小物通常是用來充實畫面，或是表現角色人物的內在。有時候這些配件太過醒目，會導致視線無法聚焦在人物身上。小物終究只是配角，可以根據狀況採用下列方法，來淡化它們的存在。

太顯眼了…

增加數量

只有1、2個配件會顯得太醒目，可以增加數量、讓它們變成不重要的路人。

路人化

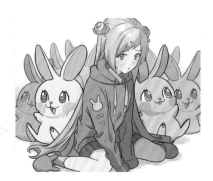

讓一部分超出畫面之外

不要畫出配件的全體，而是只描繪其中一部分，就能淡化它們的存在。

只畫局部

避免水平或垂直配置

配件要是與畫面呈水平或垂直配置，會顯得很突兀。最好斜向配置，淡化印象。

斜向配置

46

用粗線條＋高光
強調想呈現的部分

☑ 角色不吸引人　☑ 畫面顯得散漫

咦？怎麼背景比人物還醒目!?

如果有想要強調的部分，最有效的就是加粗線條。大膽地把畫中最想展現的部分線稿畫粗一點，就可以在充斥小物和豐富資訊量的背景裡凸顯出人物。此外，再沿著加粗的線條加入顏色亮一階的高光，效果會更好。

可愛風格的圖畫，線稿本來就偏粗；但如果是帥氣的圖畫，線稿通常都較細。這時就要注意為線稿加入強弱的變化。

高光不需要全部都均勻畫出來，只要畫一部分就好了。

CHAPTER 3

47
TIPS

用線影法提高
想呈現部分的精細度

☑ 角色不吸引人　☑ 畫面密度不足　☑ 畫面太樸素

線影法是指用筆尖連續畫出許多並排線條的技
法。例如想展現臉部時，在頭髮和陰影處畫出線
影，就不需要多描繪細節，即可達到對焦的效
果。但要是畫過頭會顯得太強烈，要多加留意。

用細筆尖唰地連續
撇出線條。

CHAPTER 3

48
TIPS

不需吸引視線的地方
就簡單畫

☑ 資訊雜亂　☑ 缺乏質感

描繪太多細節導致畫面塞得太滿時，要特意安排
「簡略作畫」的部分。例如靠近畫面邊緣的頭髮
改用粗糙的筆刷來畫，使其融入背景之中，就能
讓畫面前方仔細畫的部分與邊緣簡單畫的部分，
出現描繪量的差異，能將觀看者的視線引到臉
部，並呈現出恰到好處的隨興感。

故意畫得潦草，營造
出「隨興感」。

視線會看向「密」。

CHAPTER 3

49

TIPS

為想要展現的部分
加上包圍特效

☑ **角色不吸引人**　　☑ **畫面顯得散漫**

在人物周圍加上特效，也是一種誘導視線的手法。這時要注重讓特效環繞整個人物。因為線條的流向可以誘導視線，能夠將觀看者的目光偏限在畫面前方，而不會跑到背景去。有微風吹拂感覺的白線、聚光燈、花瓣、閃電、光點……等等，各位可以儘量嘗試各種不同的特效。

特效

特效

視線誘導

■ **聚光燈**

■ **花瓣**

■ **閃電**

■ **風**

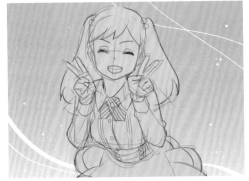

Sample

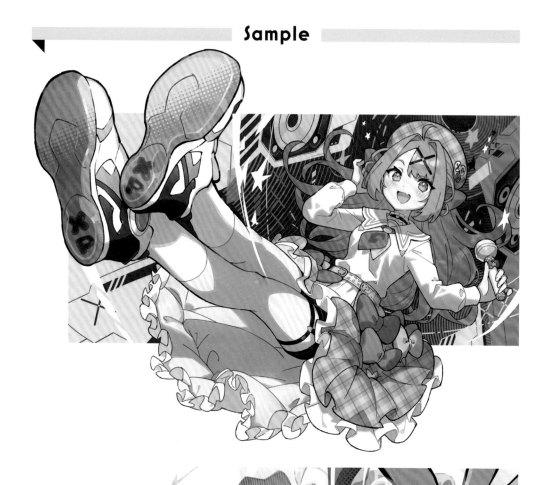

最好選擇最能自然
呈現畫中情境的相
關元素！

COLUMN 03

你對細節有刻板印象嗎？

日本人很擅長將事物化為刻板印象。因此，我經常覺得日本人在畫圖時，很多部分都不會仔細觀察，就直接套用刻板印象來畫。比方說指甲，只要仔細一看就會知道它是偏粉紅色的，但是已經有刻板印象的繪師，大多會在指甲處留白。因為他們受到動畫和漫畫畫法的潛移默化，形成刻板印象了。

很多國外的繪師不會先從輪廓下筆，而是用色面開始畫；但日本繪師大多忽略了寫實、直接建立了刻板印象，或許就是因為這樣，才沒有養成觀察實物後如實作畫的習慣。這麼看來，素描練習可以有效將腦海裡建立了刻板印象的事物，拉回到現實之中。先拋開「這個部分一定是某某顏色」之類的刻板印象與成見，仔細觀摹參考用的照片，也是一段很好的學習經驗喔！

缺乏景深、立體感或廣度

不知道為什麼圖畫顯得很扁平。

這其中包含了構圖、陰影等

各種不同的因素。

CHAPTER **4**

別管理論了，
先畫到再也不會感到
<u>不協調</u>的程度吧！

提到景深和立體感，可以舉出「2點透視」或「透視法」等許多可以畫出漂亮構圖的理論。不過，我認為「理論之後就會明白了，總之先畫再說！」

最糟糕的情況是，明知道有艱深的理論，但因為懶得去翻參考書、用功學習，結果就再也不畫圖了……與其這樣，還不如一股腦地畫個不停……等你發現到「嗯？這樣畫好像怪怪的欸」，再去學習就可以了。當你產生了「想知道是哪裡不對」的動機，才更容易學好理論。

所以，這一章會跳過透視法等各種理論，介紹許多可以用來「完稿」的即效技巧。煩惱著畫不出立體感和景深的人，可以先試試這些技巧。

你在運用這些技巧的過程中，一定會疑惑「為什麼會這樣？」「這背後的理論是什麼？」而這些就是你的成長重點！

CHAPTER 4

50 TIPS

放膽把手畫大一點，
遠近感就出來了！

☑ 缺乏立體感　　☑ 缺乏景深　　☑ 畫面生硬

要營造遠近感最快的方法，就是放大人物的手。
正常的手部大小是像右圖一樣，大約占了臉的
⅔。但只要將往前伸出的手放大到跟臉一樣大，
或是更大，就能讓觀看者對角色產生遠近感，頓
時就能感受到插畫內的景深。

如此可以釐清觀看者與畫中人物的關係，也能增
加插畫裡的資訊量喔。

■ 正常

1

0.6～0.7

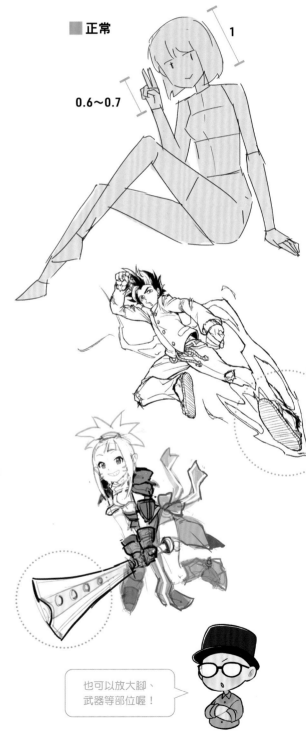

■ 俯角

■ 仰角

也可以放大腳、
武器等部位喔！

Sample

放大手部就能增加
遠近感和魄力！

手放在臉部前面
可營造空氣感

☑ 缺乏立體感　☑ 缺乏景深　☑ 角色不吸引人

把手配置在作為插畫重點的臉部前方，可以營造出「觀看者」──「手」──「插畫人物」之間的空間。空間表現與立體感、景深有關。這時放在臉部前方的手會格外醒目，如果是男性角色，要注重手部的細節描繪，可以仔細畫出手上浮現的血管、凸顯出帥氣。

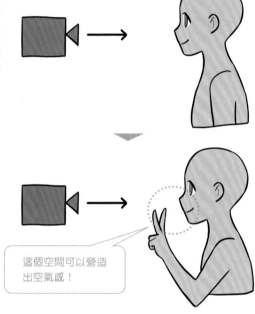

這個空間可以營造出空氣感！

Sample

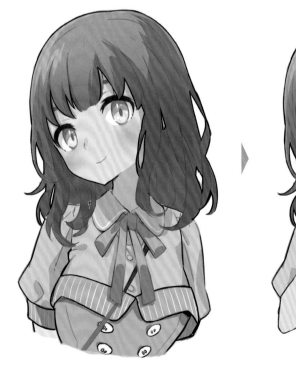

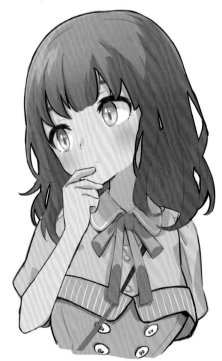

52
TIPS

配件也要畫出高光，呈現出整體的厚度

☑ 缺乏立體感　　☑ 畫面單調

寶石要有一面留白。

不要遺漏別針、項鍊、腰帶、耳環這些人物身上的配件，仔細為它們畫出立體感，才能提高整個人物的立體感和精細程度。不過，要是畫成均勻包圍住配件的高光，反而會顯得很扁平，要多加留意。畫配件高光的重點是「只畫局部」。例如有許多切面的寶石，只要一面塗成白色，其他面則是畫上同色系的不同顏色，就能畫出有立體感的高光了。

加入白線可以顯現出厚度。

先從簡單畫出白色的地方開始嘗試吧！

＋ 輔助技巧

・改變布料和金屬的陰影畫法，呈現出質感（P.183）

Sample

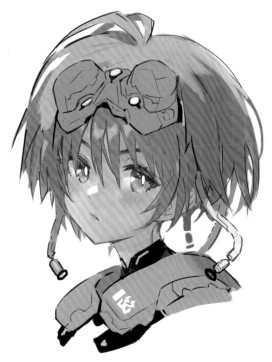

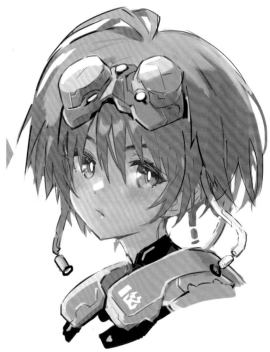

可以強調上面・下面的構圖
＝畫成仰角、俯角

☑ 缺乏立體感　　☑ 角色不吸引人　　☑ 姿勢感覺怪怪的

有點扁平…

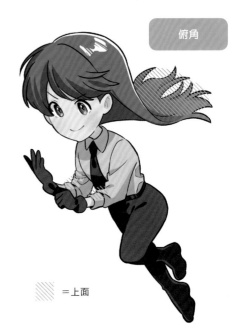

俯角

＝上面

仰角

從腳邊往上看臉的「仰角」，和從頭頂往下看的「俯角」構圖，都可以呈現出正面看不見的人體上面和下面，強調出立體感。

這時建議讓人物擺出往前伸手的姿勢，手臂在畫中所占的面積更能凸顯出立體感和空間。此外，在俯瞰構圖中，要注意讓人物有一部分接觸地面，這樣才更容易傳達出構圖的意圖。

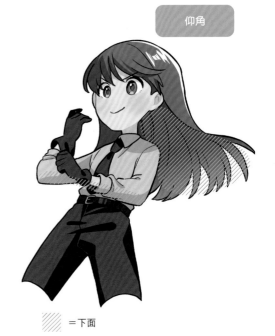

▌也要顧及緞帶、繩帶、衣服等等

採用仰角或俯角構圖時，也要注意緞帶、繩帶、衣服等物品的上下面。尤其是輕薄的緞帶在隨風飄揚時，會清楚分出迎光面和陰影面，要確實畫出來。

＝下面

CHAPTER 4
54
TIPS

控制配件的大小 來營造遠近感

☑ 缺乏景深　☑ 畫面單調　☑ 畫面生硬

假設有 2 顆蘋果，一顆在手上，一顆放在遠處的桌子上，我們在定點觀察時，會覺得遠處的蘋果看起來比較小。營造出這種遠近感，觀看者就能感覺到物體位在畫面後方，可以表現出景深。

會呈現出這段距離！

注重 P.104 的空氣遠近法，淡化後方物體的顏色，效果會更好！

Sample

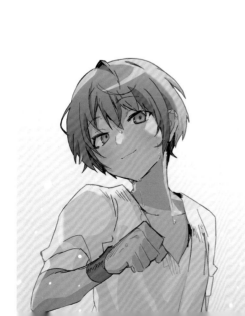

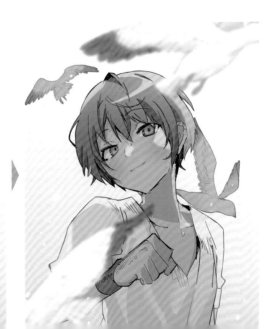

55
TIPS

將臉部放在不醒目的位置，表現出時間和空間

☑ 缺乏廣度　☑ 表現不足

CHAPTER 1 解說了將人物臉部畫出更多魅力的技巧，這裡則是相反，要解說「人物過度醒目，導致觀看者注意不到其他空間」的情況。如果畫中不是要以人物為主體，而是想要表現「流動的空氣與柔和的空間」，只要在插畫中最引人注目的地方配置高彩度人物臉龐，觀看者的視線就會聚集過去、直擊你想要表現的元素。

這時要大膽將人物裁切成超出畫面之外，或是加上陰影降低存在感。如右頁的範例所示，只要避免「醒目的構圖」就沒問題了。

視線過度聚焦在人物臉上，感受不到餘白的意境…請看下一頁，你就會知道什麼構圖可以凸顯出主體！

Sample

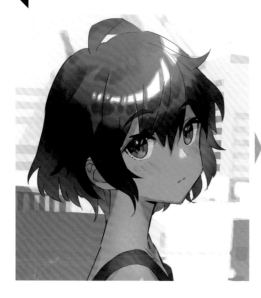

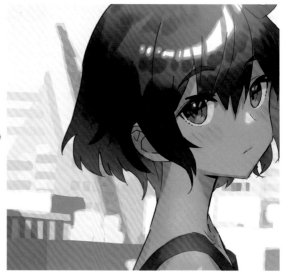

▊ 讓臉孔格外醒目的3種構圖 ▊

▊ 三分法構圖

將畫面的橫向與縱向各分成三等分，
將拍攝對象配置在線條交會處的構
圖。如此可以畫出非常勻稱的作品。

▊ Railman構圖

將畫面縱向分成四等分後，再畫出兩
條對角線，將拍攝對象配置在對角線
與縱向直線交會處的構圖。這個方法
比三分法更能表現出景深。

▊ 中心構圖

像日本國旗一樣，將拍攝對象配置在
畫面正中央的構圖。可以吸引觀看者
的視線，營造出無與倫比的視覺衝擊
與穩定感。

56

人物的視線前方留白、營造出空間效果

☑ 缺乏廣度　☑ 缺乏景深　☑ 畫面生硬

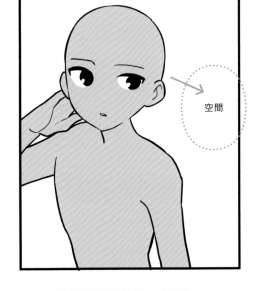

人物的視線前方沒有空間
=
空間停滯

人物的視線前方有空間
=
觀看者可以想像空間

在配置作為插畫主軸的人物時，會因為構圖而出現各種不同的空間。有時候會遇到人物左邊或右邊騰出空間的情況，這時最好的作法是把空間放在「人物的視線前方」。

因為人物視線的前方有空間，才能讓觀看者對那裡產生想像。而且，若是人物視線前方沒有留白，可能會給人拘束的印象。

如果想讓畫中人物和觀看者對上眼，可以參照 P.32 的技巧。

CHAPTER 4
57 TIPS
調整近景・中景・遠景明度來營造距離感

☑ 缺乏景深　☑ 角色不吸引人

雖然畫了風景，不知為何卻顯得很單調扁平，營造不出空間的廣度……這種時候，要多加注重區分背景的「近景・中景・遠景」。

近景是最靠近「觀看者」的畫面前方，中景是放置角色人物的地方，遠景則是更遠的景色。分別用「暗　明　暗」的明度來為這三個階段上色，即可區分人物所在地與前、後方的空間，表現出遠近感。

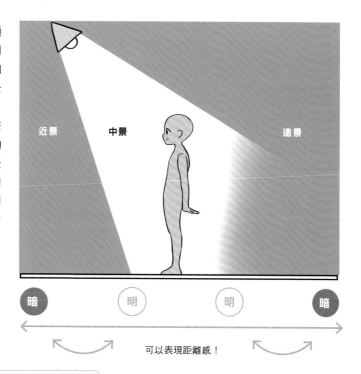

近景　中景　遠景

| 暗 | 明 | 明 | 暗 |

可以表現距離感！

明亮的地方會因光源的位置而異，要隨機應變！

Sample

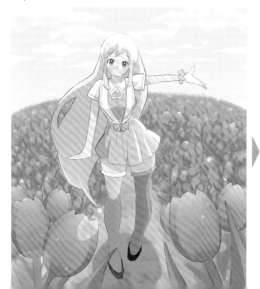

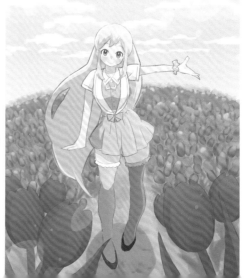

CHAPTER 4

58

TIPS

分別將畫面前方打亮／
後方・下面畫暗

☑ 平塗感很重　　☑ 姿勢僵硬　　☑ 缺乏景深

覺得很扁平…

加上陰影就能呈
現出景深。

搭配暗色背景時，
只要加上輪廓光就OK！

光照不到的地方會形成陰影，這是理所當然的
事，所以反過來看，畫出明確的陰影就能表現出
「光照不到＝後方或朝下的部分」。畫面前方打
亮，強調後方與下面的陰影，就能更加襯托出物
體的立體感。

人物的後方隱沒在陰影當中，結果變得很不明顯
……但不必擔心！只要幫人物畫出輪廓光，他就
會從背景浮現出來、提高存在感。

如果臉在畫面裡所占的比
例不大，陰影就不必畫得
太詳細，粗略地畫才能改
善印象。

Sample

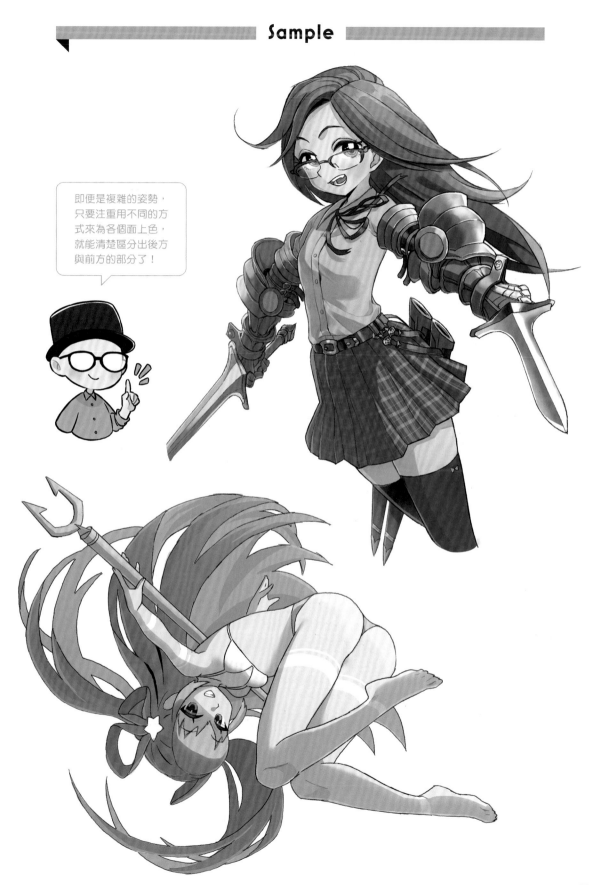

即便是複雜的姿勢，
只要注重用不同的方
式來為各個面上色，
就能清楚區分出後方
與前方的部分了！

多畫反射光、
呈現出人物厚度

☑ 缺乏景深　☑ 沒有透明感　☑ 畫面整體偏暗

直射光

反射光

除了直接照在物體上的「直射光」以外，也要善用從周圍物體折射的「反射光」，才能讓物體有立體感、增加插畫的厚度。善用反射光的強弱和顏色，可以做出多采多姿的表現，各位可以儘量挑戰看看。

■ 加入無彩色可以幫助呈現立體感

將反射光畫成灰～白的無彩色，可以凸顯物體的輪廓，增加立體感。此外，調整對比的強度也能控制印象。

■ 加入背景色也有凸顯主體的效果

用背景色來畫反射光，更能強調人物「實際存在」的感覺，不僅提高了存在感，也能充實插畫的情境。

CHAPTER 4

60

TIPS

模糊後方陰影
以呈現前方的質量

☑ 缺乏景深　☑ 缺乏立體感

 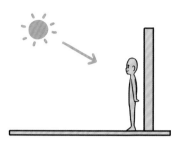

扁平，感覺不到空間。

立體，感受得到空間。

光源來自人物的正面時，背面就會生成陰影。但這道陰影的輪廓要是畫得太清晰，感覺會有點怪……這股不協調感是因為大腦認為輪廓清晰＝人物與牆壁靠得很近＝人物顯得很扁。將陰影畫得模糊一點，可以拉開人物與背景之間的距離，表現出人物本身的厚度和質量。

陰影畫得太清楚，會變成像是週邊商品用的風格，但如果你就是想畫這種風格，當然也可以大膽地畫下去！

Sample

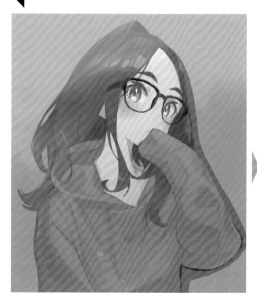 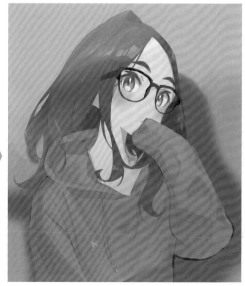

CHAPTER 4

61 TIPS
運用特效營造前後感

☑ 缺乏景深　☑ 畫面太樸素

人物周圍的特效，也是表現空間的一大重點。像是花瓣、雨水、照光後閃閃發亮的塵埃，運用特效的大小、明度、色彩深淺，可以為畫面營造出景深。

花瓣類

閃電和火焰等能量類

雨　　　　光點類

> 這個概念適用於所有特效。

■ 改變明度
注重照亮人物的光源，為特效加入明暗變化，可以為畫面營造出前後感。用白色表現最亮的地方，還能增添高光的效果。

■ 如果使用物體當特效，就要畫出陰影
花瓣、紙片碎屑這類會受到光線影響的物體特效，要注重畫出顏色的深淺。靠近光源的物體顏色要淡，遠離光源的物體顏色要深。將照光後形成陰影的內側畫深一點，呈現出景深的效果。

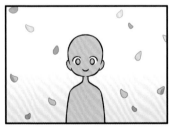

■ 加入模糊的特效
人物前方的特效要模糊處理，靠近人物肩膀和頭部的物體則是要畫得小但清楚，如此就能表現出觀看者與畫中人物之間的距離。

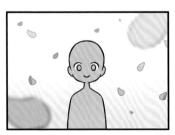

Sample

放大散落的花瓣
並模糊處理，配
置在畫面前方，
營造出遠近感。

62
TIPS

內側畫成鮮豔的顏色、賦予空氣感

☑ 缺乏景深　　☑ 畫面整體偏暗　　☑ 沒有透明感

 ◎

感覺有點單調…

加入各種光線的效果，有助於凸顯立體感。

除了頭髮外…

裙子和大衣內側、緞帶背面都可以用這種畫法。

總覺得畫面很沉重、臉不太醒目的時候，要把照不到光的頭髮等容易塗成黑色或陰影色的部分，特地改成鮮豔色彩。這樣可以使畫面變得輕盈，同時也有襯托臉部的效果。運用此方法來畫裙子、緞帶背面等布料，可以有效營造出輕盈感和立體感！

Sample

頭髮內側畫成鮮明的
水藍色，有助於表現
空氣感和氣氛。

注重空氣遠近法來選色

☑ 缺乏景深　☑ 上色技巧像外行人

不用空氣遠近法
=
扁平的風景

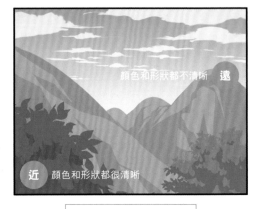

顏色和形狀都不清晰　**遠**

近　顏色和形狀都很清晰

使用空氣遠近法
=
表現出空間的景深

畫背景時，最好要多多運用「空氣遠近法」。各位在欣賞風景時，是不是覺得愈遠的景物看起來愈朦朧呢？空氣遠近法就是利用這種大氣的性質，表現出觀看者與物體之間的距離感。

運用此手法，將畫面前方的樹木等景物畫成深色，愈往後方的山脈等自然景觀則是畫得愈淺、愈淡，就能在插畫裡營造出景深了。在白天晴朗的藍天下，山脈這類遠方景物會偏藍色，但是在落日餘暉下會偏向紅色。要依照場景選用自然的色彩。

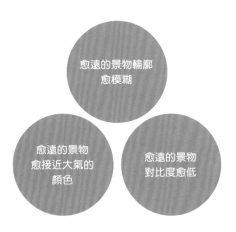

愈遠的景物輪廓
愈模糊

愈遠的景物
愈接近大氣的
顏色

愈遠的景物
對比度愈低

只要記住這3個特性，
就能好好運用空氣遠
近法了！

Sample

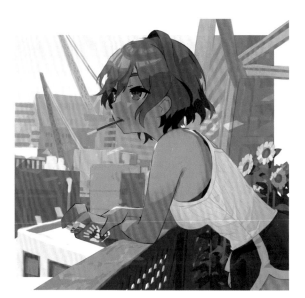

將遠方的景色畫成接近大氣的色彩，也降低了對比度。這樣才能表現出遠景與小渚所在前方景物之間的遠近感。

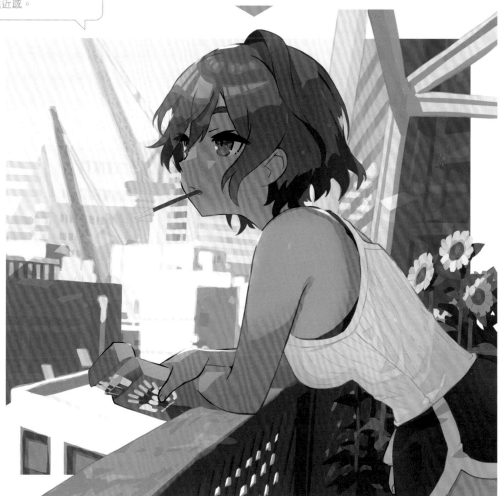

64

TIPS

單純的漸層背景
也能表現出景深

☑ 缺乏景深　☑ 缺乏立體感　☑ 畫面太樸素

TIPS 63 談到了背景,但背景不一定要畫物體。其實就算只是疊上漸層,也能透過色彩來表現光的變化,營造出空間寬廣的效果。

漸層基本上要採用2種顏色,但寬度不夠的話會變成撞色,所以加大寬度的漸層才能讓色彩自然融合。我會用有強烈柔邊的筆刷畫出淡淡的漸層。上暗下亮的漸層可以表現輕盈感,上亮下暗的漸層則是可以表現出厚重感。此外,顏色的深淺也可以表現出不同的印象。粉彩色調的淡色代表可愛,暗色可以襯托出人物與眾不同的帥氣。有收縮效果的黑色漸層,可以將畫面收縮得很緊密,有膨脹效果的白色則是可以展現出畫面的廣闊。

■ 保證成功的漸層選色方法

選擇不同明暗的同一個顏色

使用同一個顏色,做出只有明度逐漸變化的漸層。可以營造出統一感。

使用相鄰的顏色

選用色環中相鄰的顏色,例如藍紫色和紫色,就能組成有統一感的配色。印象會比使用只改變明度的單色漸層要更華麗一點。

使用相隔一色的相鄰色

在色環中隔著一色的顏色,稱作類似色,即使選用多種類似色,也能做出有統一感的漸層。這個配色通常用來加強表現,建議用在需要利用背景色來補足插畫情境的時候。

Sample

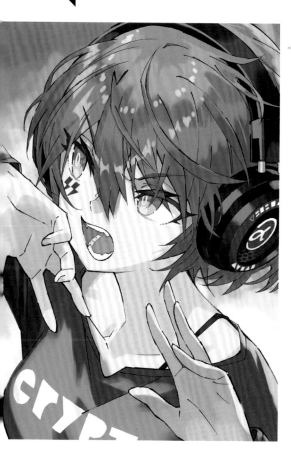

上方暗、下方亮的漸層，可以表現出漂浮感！

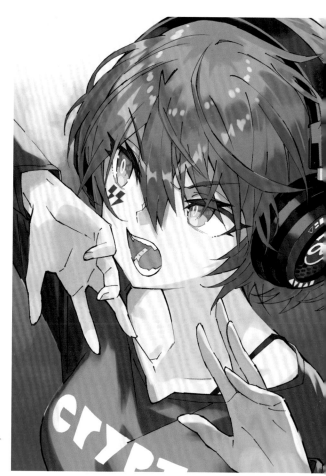

上方亮、下方暗的漸層，則可以表現出沉重感！

COLUMN 04

畫圖時絕不妥協！

應該很多人都曾經看著自己完稿的插畫，心想「這裡好像不太對，不過算了」，用妥協的心態完成一幅作品吧。不過先等一下！雖然這樣的確比直接放棄作品不發表要好，但是經常妥協會讓繪師的感性愈來愈遲鈍。

舉例來說，我認為一名繪師最好在10幾歲、20幾歲的時候堅持不妥協，要一直畫到自己滿意才算完成；年過30以後，再為了提高畫圖的效率而妥協，建立「即使只畫到70分也沒關係」的心態。但是，在達到這個境界以前，必須要先有一段非拚到120分不可的時期。其實，我在30多歲後轉換跑道、成為以角色人物創作為主的插畫師以後，也有一段時期都是以120分為目標，不顧一切地拚命畫。如果你是高中生或大學生，現在正是努力拿到120分的最佳時期。如果你年過30卻還不曾努力拚過120分的話，現在開始也絕對不算晚！只要你有了這段經驗，對自己的作品觀點肯定會大幅改變。

背景畫不好

畫背景好麻煩喔！

如果你因為這樣就省略不畫，未免也太可惜！

這一章就來解說背景的效果和畫法。

CHAPTER 5

背景是擔保
「人物寫實感」的
超重要表現！

滿懷熱情地想著「我要畫人！」然後用盡全力畫完角色人物後，已經沒有力氣繼續畫背景，於是就這麼停筆了……應該很多人都有過這種經驗吧？但是，人物插畫沒有背景，實在是太可惜了！

因為要是沒有背景，觀看者就無法感同身受。換句話說，沒有背景＝全白的背景裡只有人物的畫面，簡直就像是人物在攝影棚的白幕前拍照，有點「異次元」的感覺。

不過，只要畫上簡單的背景，觀看者就能進入畫中人物的世界，處於觀賞該人物日常風景的狀態。這樣就是沒有次元隔閡的「生動圖畫」，比較能夠吸引人。

舉例來說，請看右頁兩張插畫。
兩張圖畫的都是小渚，但你是不是覺得還是右邊那張更吸引你呢？

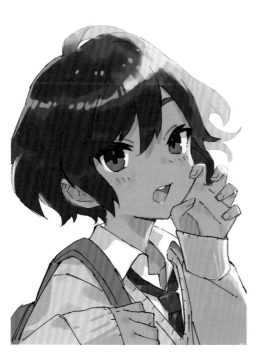

雖說要畫背景，但不一定要畫複雜的風景或建築。這一章要介紹的，都是只需要3～6
道工程就能畫好的簡單背景。如果你懷疑這麼簡單的背景畫不畫哪有差別？那就先動
筆畫畫看吧！肯定會比只有人物的插畫，還要更能營造出豐富的世界觀喔。

CHAPTER 5

65

TIPS

白畫面＋輪廓光背景

☑ 缺乏景深　☑ 缺乏立體感　☑ 畫面太樸素

加入輪廓光

表現逆光的白背景，是一種凸顯人物的技巧。為了不讓白背景顯得像是偷工減料，就需要畫出輪廓光。仔細畫出環繞在頭髮、脖子等部位邊緣的光，就能建立起白背景＝光的設定了。

在頭髮和脖子處仔細畫出輪廓光。

在頭髮上畫出大片高光

在頭頂處以色面的方式畫出代表強光的大片高光，表現出頭頂到下巴的平緩曲線，有更凸顯人物立體感的效果。如果能畫出反射光會更好。

在頭髮上畫出大片的白色部分。

這裡也畫出會形成高光的光線效果，營造出厚度！

讓光與影的交界微微發亮

完稿時，要新增實光模式圖層，在光與影的交界處畫出淡淡的亮光。這樣更能顯現出光芒環繞的感覺，提高人物的存在感。

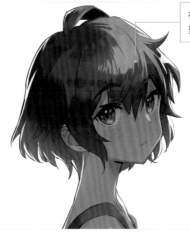

在光與影的交界處畫出淡淡的亮光。

66

TIPS

失焦背景

☑ 缺乏質感　☑ 畫面太樸素　☑ 缺乏景深

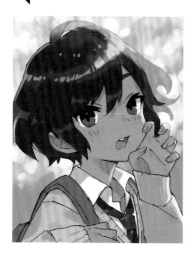

在背景配置3種顏色

例如葉隙光的白色、兩種樹葉的綠色，用有強烈柔邊的筆刷咚咚咚地點出這3種顏色，上色時要多少構思一下背景的形狀，才比較容易畫出完成的感覺。

複製全部圖層＆合併後套用模糊濾鏡

為了畫出大致的印象，要運用模糊濾鏡來表現空間的廣度。先複製目前畫好的所有圖層並合併成圖層A，然後在複製了A的B圖層上，使用濾鏡功能模糊整個畫面。

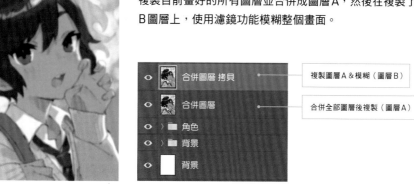

合併圖層 拷貝　　　　　複製圖層A＆模糊（圖層B）

合併圖層　　　　　　　合併全部圖層後複製（圖層A）

角色

背景

背景

加上圖層遮色片，只擦掉臉部的遮罩

為圖層B加上圖層遮色片，用橡皮擦只擦去人物臉部的遮罩，這樣就形成了對焦在人物臉部的狀態。不僅可以讓觀看者的視線集中在人物的臉，背景也能融入整幅插畫之中。

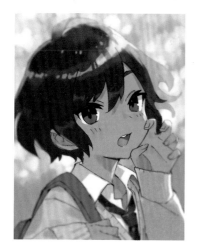

合併圖層 拷貝　　　　　圖層遮色片＋只擦掉臉部的遮罩（圖層B）

合併圖層　　　　　　　隱藏圖層（圖層A）

角色

背景

背景

67

用2色畫視線誘導背景

☑ 角色不吸引人　☑ 畫面太樸素　☑ 缺乏景深

在臉部周圍配置白色

如果想要凸顯出人物的臉，就盡可能讓臉部周圍的背景亮起來吧。只要在臉部周圍配置最明亮的白色，自然就會吸引目光了。

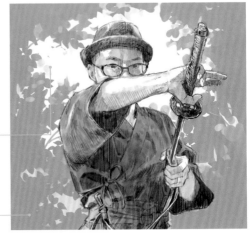

白色

有彩色

2 邊緣配置稍微深一點的顏色

為背景做出深淺變化，可以收縮畫面、讓觀看者的視線聚集在中間的臉部。用比1更深的顏色，以畫集中線的方式從邊緣朝向中心畫出小面積的色塊。

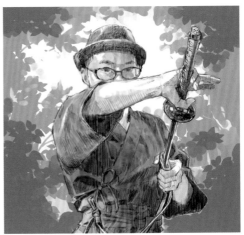

臉部周圍用深色會很難吸引目光！

如果在臉部周圍配置深色，人物的表情就會隱沒在陰影裡，不容易吸引目光。要運用疏密的概念，臉部周圍打亮＝疏、人物的臉＝密，只要打亮人物的臉部周圍，就會形成疏密效果，自然就能誘導視線了。

CHAPTER 5

68

TIPS

平塗＋光照背景

☑ 缺乏質感　　☑ 角色不吸引人　　☑ 畫面太樸素

偏暗的顏色

更暗的顏色

█ 背景要畫出光和影

先用深色塗滿背景，然後決定好光源，用明亮的顏色畫照進來的光線，再將背景的暗處畫得更暗一點。

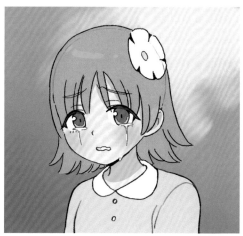

▌ 在光與影之間加入偏暗的光

在光與影的交界處畫出微弱的光，讓界線融合在色彩中。建議要根據預設的地點或時間來表現，假設是在黃昏的窗邊，就要畫出橘色調的光。

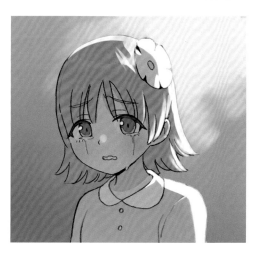

▋ 在人物身上畫出光照

為人物畫出陰影後，也要在頭髮、肩膀等部位畫出來自背後的光芒。這樣才能確實呈現出人物的立體感。

69 TIPS

上下不同色＋顆粒背景

☑ 畫面太樸素　☑ 缺乏動感　☑ 缺乏質感

1 改變背景上下的顏色

如果背景全都是同一個顏色，會顯得很生硬。這時可以用柔邊筆刷，在背景上半部畫出不同的顏色，轉換一下氣氛。

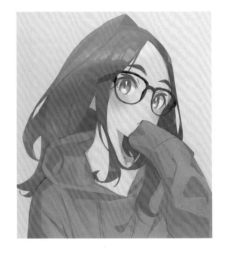

2 用實光模式圖層
畫出人物上方的光源

在人物圖層上方新增實光模式圖層，用柔邊筆刷畫出光源，馬上就能為畫面營造出景深。

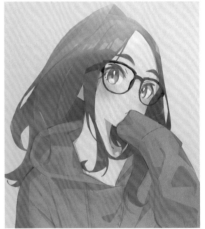

3 用上方的背景色
畫出不同大小的顆粒

選擇上方的背景色，用柔邊筆刷隨機畫出大顆粒。接著再依照整體的構圖平衡，畫出表現光點的小顆粒，就能為插畫營造出強弱變化。

70 TIPS

混凝土牆＋陰影背景

☑ 畫面太樸素　　☑ 缺乏動感　　☑ 缺乏質感

⌷ 畫出混凝土的接縫

在深灰色的背景裡，畫出代表清水混凝土的直線接縫。強調溝槽的部分，並且在表面畫出陰影，會顯得更時髦。

⌷ 畫上傾斜的影子

這裡預設了從上面窗戶照進來的光線，畫出傾斜的影子。這樣可以打亂容易流於單調的畫面。

⌷ 畫出人物落在牆壁上的影子

畫出人物落在牆壁上的影子，可以有效表現出畫面的景深。畫出清晰的影子，會呈現人物背部貼著牆壁的印象；畫成模糊的影子，就能營造出人物與牆壁之間的空間（請參照 P.99）。可以運用影子的強度來調整人物與背景的距離感。

71

TIPS

彩繪玻璃背景

☑ **角色不吸引人** ☑ **缺乏動感** ☑ **畫面太樸素**

畫出大碎片

畫出大片的彩繪玻璃碎片朝著人物方向聚集的樣子，用不透明度20～50％畫出不同形狀的玻璃，也要表現出重疊的碎片。

畫出小碎片

評估畫面的平衡度，用與大碎片不同的顏色畫出小碎片。要選擇比大碎片更深的顏色，才能營造出強弱變化。

畫出顆粒會更有集中線的效果

用不透明度100％畫出表現光點的顆粒，更能凸顯出集中線的效果。建議選用白色、黃色這類醒目顏色。

CHAPTER 5

72

TIPS

標誌背景

☑ 畫面太樸素　☑ 畫面單調　☑ 角色個性表現得不夠

▌畫出標誌

先在另一個圖層畫好基本的標誌。如果是二次創作，可以使用既有的圖形；如果是原創作品，就要從角色相關的物品元素開始構思設計。

▌任意變形後配置在人物下方！

配合俯角構圖，用變形工具將標誌調整成朝後方伸長。把標誌配置在人物的腳下，可以表現出地板的感覺。這時也建議畫出地板的接縫。

▌為標誌加上漸層

最後為標誌加上漸層色彩，營造出景深，可以展現更寬廣的空間。

圖形＋漸層背景

☑ 畫面太樸素　☑ 畫面單調　☑ 角色個性表現得不夠

畫出與人物有關的元素圖案

如果是畫白衣天使，背景可以配置與人物相關的元素，像是會聯想到心臟的愛心圖案。如果是大型元素，只要畫一個就夠了，小型元素則是連續排列，依自己的喜好配置即可。

背景加入漸層

在圖案底下新增填色用的圖層，加入漸層。漸層的顏色要能夠補足插畫裡的情境。這裡建議降低圖案圖層的不透明度，讓圖案與漸層融合。

在人物身上畫出漸層的反射光

最後，將背景的漸層顏色當作反射光，畫在人物的頭髮和肩膀上。這樣就能營造出立體感。

74
TIPS

氣場＋漸層背景

☑ **角色不吸引人**　　☑ **畫面太樸素**　　☑ **畫面單調**

▍背景加上漸層

在背景加入漸層。請參考 P.106，選出符合角色印象的 2 種顏色來做漸層。

▍畫出中景的氣場

在人物的背景畫出氣場。要根據人物服裝、漸層背景顏色比例，來選擇氣場的顏色。也為氣場加上漸層效果，可以讓插畫顯得更加豐富。

▍畫出近景的氣場

在人物前方也畫出氣場，營造出前後感。

空氣的流動＋漸層背景

☑ **畫面太樸素**　☑ **缺乏景深**

┃ 在背景畫出漸層

請參考 P.106，選擇可以襯托人物存在感的顏色，在背景畫出漸層。

┃ 在背景畫出像是空氣流動般的霧氣

在人物的腳邊，用可以融入背景的偏白色調，畫出像是空氣在流動的「霧氣」。這個技巧方便使用在不需要有意義的背景，但又想呈現出空氣感的時候。

┃ 用霧氣的同色系色彩讓人物發光

沿著人物的輪廓外圍，用霧氣的同色系色彩來表現出光芒。這樣可以為人物增添一股神祕感。

76

TIPS

黑暗＋光背景

☑ **畫面太樸素**　☑ **缺乏景深**　☑ **缺乏質感**

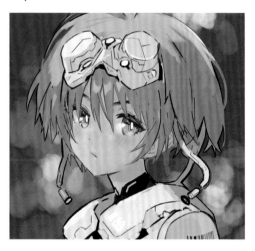

在黑暗的背景裡畫出光點

先用暗色調塗滿整個背景，然後再用圓形柔邊筆刷畫出各種大小和色調的光點。這樣可以在背景和人物之間營造出空間。

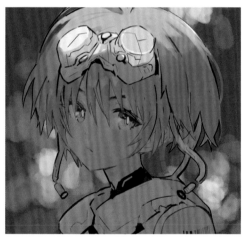

在人物身上畫出深色陰影

為了襯托背景的光，要大膽地在前方的人物身上畫出深色陰影。雖然畫了陰影，但一樣能夠大幅凸顯人物的存在感。

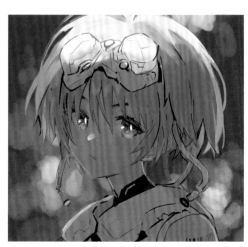

畫出迎光的部分

畫出照射在人物身上的光，像是眼睛、肩膀和頭髮的輪廓光與反射光，頭頂的強烈高光等等，為人物增添立體感。

77

TIPS

以臉部為中心的
集中線漸層背景

☑ 畫面太樸素　☑ 角色不吸引人

1 由下往上畫出
像是集中線的漸層

在白背景上方新增圖層，用柔邊筆刷朝著人物臉部撇出顏色。這樣可以營造出集中線的效果，將觀看者的目光吸引到臉部。

2 以削減上方顏色的方式
補足漸層的質感

用剛才使用的背景色來調整由下往上的漸層末端部分。印象會隨著筆刷的硬度、不透明度和筆壓而不同，建議大家可以多方嘗試。

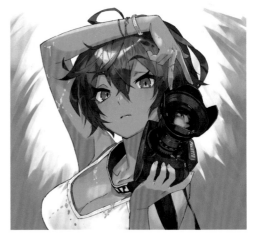

3 在漸層邊緣
畫出高彩度的顏色

在漸層的邊緣部分畫出有光芒感的明亮顏色，增添質感。另外，在人物身上畫出逆光的陰影後，再用背景的亮色與同色系顏色畫出光芒效果，並加入白色的輪廓光，會讓圖畫更富有戲劇性和立體感。

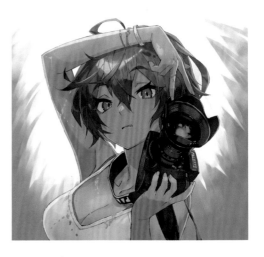

78

TIPS

畫面龜裂的背景

☑ 角色不吸引人　☑ 畫面太樸素　☑ 角色個性表現得不夠

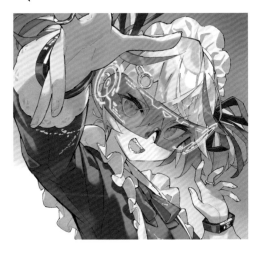

畫出光線由下往上 照射的漸層

背景的下方畫成白色、上方畫成深色，並且在深色部分做出漸層。由於來自下方的光源不可能是自然生成，所以這個手法可以表現出神祕感。

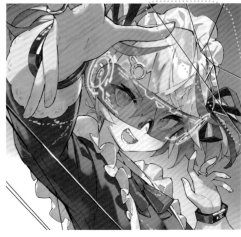

在畫面中加入裂痕

用堅硬的細筆刷，在畫面中加入龜裂的線條。利用人物干預畫面的動作，表現出人物特異功能和與眾不同的性質。

> 在裂痕旁邊描出白線，
> 更能強調鏡面質感！

移動裂痕之間的圖畫位置

讓人物本體和照映在裂痕之間的人物局部有些許錯位，可以提升這張畫的說服力。建議在各個龜裂的部分畫出強烈的反射光，更能加強印象。

變形四角＋小物背景

☑ **缺乏動感** ☑ **畫面單調** ☑ **畫面太樸素**

▌ 在人物背景配置四角形的邊框

在人物的背景配置一個四角形的邊框。

▌ 用變形工具調整四角形

讓邊框變形，以增加畫面的動感，然後為凸出邊框的人物部分加上圖層遮色片。這樣可以表現出人物的活力。

▌ 更改邊框的顏色、點綴小物

加工一下邊框，像是切斷線條，或是更換顏色等等。之後再配置裝飾邊框的小物，就會像畫框一樣華麗了。

80 TIPS

腳邊四邊形＋草木背景

☑ 角色個性表現得不夠　☑ 畫面太樸素　☑ 畫面單調

▎畫出人物腳邊四角形 和長出的雜草

在人物的腳邊徒手畫出隨意的四角形，再均衡畫出生長的雜草。

▌為雜草畫出白色剪影

用白色畫出幾道雜草的剪影。可以讓草跨過人物的腳上、加入一些趣味表現，才會更像草叢。

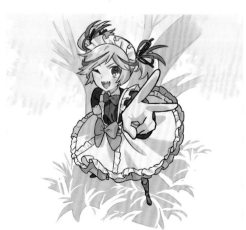

▌畫出樹木和葉隙光

在人物背後畫出樹幹、樹枝的輪廓和葉片、葉隙光，會顯得更加自然。

四角＋留白風景背景

☑ 角色個性表現得不夠　　☑ 畫面太樸素　　☑ 畫面單調

1 在背景裡配置一個漸層四角形

在白背景裡配置一個畫了漸層的四角形，四周保留能當作邊框運用的餘白。如果能讓人物的手腳、頭髮等部位超出框外，會更有立體感喔。

2 用白色剪裁背景

用白色剪影在漸層四角形裡剪裁出人物背景的景物，例如這次畫的是欄杆和樹木。要新增圖層後用白色筆刷來畫，才方便在畫錯時重來。

3 為白色部分描邊

如果想要讓鑲邊更醒目，就畫出框線。新增圖層再描邊，就不必擔心畫錯了。顏色可以選用與人物頭髮、眼睛、衣服、鞋子有關的色彩，也可以用截然不同的顏色來襯托，儘量發揮自己的巧思找出最適合的畫法。

在背後畫出相關的小物也OK！

CHAPTER 5

82
TIPS

四角＋相關小物背景

☑ 角色個性表現得不夠　☑ 畫面太樸素　☑ 缺乏景深

▌ 在背景畫一個有顏色的四角形

如果想以角色人物為主，背景就選用同色系。如果想畫成活潑的插畫，就選用補色加以強調，並畫出與人物相關的小物。

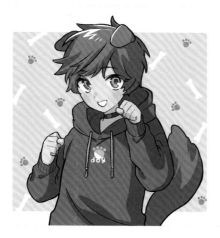

▌ 用圖樣的方式畫出小物

點綴一些與角色屬性有關的小物，讓插畫具有主題性。在背景隨機配置會令人聯想到人物外貌的圖案，可以為插畫營造出節奏感。若想呈現出寧靜的氣氛，強調色的明度就要配合底色的明度。

▌ 選擇顏色的方法

背景和小物採用同色系

這樣可以讓插畫具有統一感。把小物當成是提高人物存在感的工具，效果會更好。

背景和小物互為補色

這是會形成強烈視覺衝擊的配色。這兩種顏色互相的襯托，可以呈現出活潑開朗的氣息。這時若能夠統一明度，效果會更好。

CHAPTER 5
83
TIPS
用3色畫出水中與氣泡的海洋背景

☑ 角色個性表現得不夠　☑ 畫面太樸素　☑ 缺乏景深

■ 變形版

┃ 用比背景色更亮的水藍色畫氣泡

背景畫成藍色，再用比背景色稍亮一點的水藍色，來畫飽含空氣的海中氣泡。

2 用比背景色更深的顏色畫中景氣泡

在飽含空氣的明亮氣泡下方新增圖層，用作為陰影色的深色畫出氣泡層次。

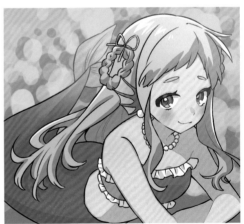

3 用「┃」的顏色畫出細小氣泡

再選擇剛才用來表現空氣氣泡的明亮水藍色，在前方畫出細小泡泡，營造出景深。

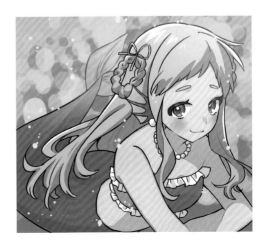

寫實風格版

▌在背景畫出水面的光和漸層

從畫面上方往下畫出白～深海洋藍色的漸層，表現「從水面照進來的陽光」作為海中光源。

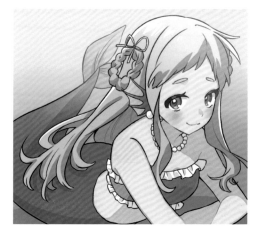

▌在畫面前方和後方畫出氣泡

分別在人物的前方和背景畫出氣泡，為畫面呈現出景深。背景選用深海洋藍，畫出由下往上升的氣泡剪影。強調氣泡上的高光、表現閃耀水光的顆粒，會更加寫實。

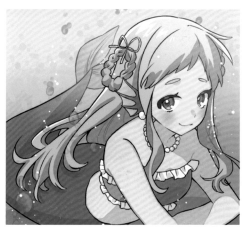

有質感的氣泡畫法

▌用色彩增值圖層畫出氣泡外形
新增色彩增值模式圖層，用淺灰色畫出氣泡的外形。

▌在實光圖層畫出氣泡內側
在色彩增值模式圖層上方新增實光模式圖層，保留氣泡的外緣、在內部畫上高彩度的顏色（與背景人物相關的顏色）。

▌在實光圖層畫上高光
圖層最上方再新增一個實光模式圖層，用偏亮的顏色為氣泡畫出高光。

84 TIPS

用空氣遠近法
畫樹木的森林背景

☑ 角色個性表現得不夠　☑ 畫面太樸素　☑ 缺乏景深

▌ 上方畫出明亮的漸層

用柔邊筆刷，畫出上方是基底的明亮綠色、下方
是深綠色的漸層。

▌ 用深綠色畫出較粗的樹木剪影

在筆刷畫出的明亮部分上，用深綠色畫出較粗的
樹枝剪影。要畫出往上延伸的透視效果，呈現出
仰望的感覺。

▌ 在樹幹上畫出反射光

即便是在茂密的森林裡，葉隙光也能發揮光源的
作用。在樹幹上畫出反射光，表現出立體感。

4 加上遠方樹木的淡淡剪影

藉由空氣遠近法（P.104），用較淺的明亮色彩
畫出遠方的樹木剪影，營造出景深。背景漸層的
明亮部分，會因為空氣遠近法而呈現出遙遠的視
覺效果。

5 畫出葉片

用介於深色樹木與淺色樹木之間的色調，畫出葉
片的剪影。連地面的草叢也仔細畫出來，會更有
森林的氣氛。

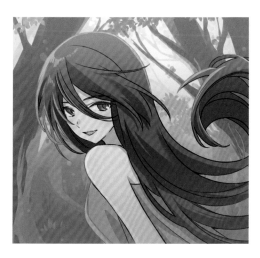

6 在人物身上畫出森林的反射光

在人物的頭髮、臉部畫出森林的反射光，會更有
「人物置身於森林裡」的現實感，同時還能提高
透明感。

積雨雲藍天背景

☑ 角色個性表現得不夠　　☑ 畫面太樸素　　☑ 缺乏景深

1 注重空氣感、畫出藍色的漸層

要注重空氣遠近法「遠方景物會偏白、像是蒙上一層霧氣」的概念，由上往下畫出深藍色到水藍色的漸層。

2 用白色畫出積雨雲由多個團塊組成的剪影

要意識到積雨雲是雲朵的集合體，縱向畫出雲朵擴展的剪影。可以想像成是好幾個包子堆疊起來的感覺。

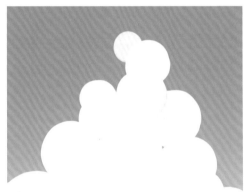

3 用比天空藍更淺的顏色畫出陰影

用比天空藍更淺的顏色（深度大約只有天空藍的50％），在雲層中畫出陰影。此時要注意太陽所在的位置，為靠近地面的雲層畫出立體的陰影色。參照2的包子形狀來一一加上陰影，會比較好畫。

ZOOM!
光面與影面之間稍微畫得潦草一點、營造出蓬蓬的感覺，會更有雲的質感！

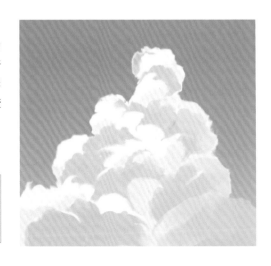

86 TIPS

用陽光光束
營造氣氛的陰天背景

☑ 角色個性表現得不夠　　☑ 畫面太樸素　　☑ 缺乏景深

1 前方畫出大片的深色雲，
　後方畫出細薄的淺色雲

位於近處的雲層要畫得又大又深，飄浮在遠方的雲則是用偏白的顏色畫得又細又薄。

2 畫出夾雜在其中的白雲

根據整體的作畫平衡，畫出在深色雲層中隱約露出的白雲，為雲層增添立體感。

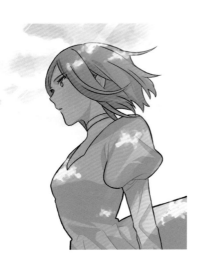

3 畫出穿越雲隙間照射下來的光束

最後用比雲層更白的顏色畫出「天使階梯」，也就是穿透雲隙間照射下來的光束。在人物前方也畫出光束，更能營造出戲劇效果。

87 TIPS 強制營造出情調的 夕陽背景

☑ 角色個性表現得不夠　☑ 缺乏情調　☑ 缺乏景深

1 背景畫成黃昏的色調

背景用偏紅的橘色到黃色，或是用天空藍到淡橘色的漸層，畫出黃昏的色調。黃昏的色調會強烈表現出個人喜好，各位可以自由發揮。

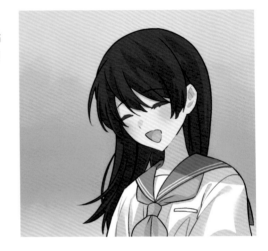

2 為人物畫上陰影，背景加上陰影中的大樓

為人物畫上陰影色，表現出逆光的質感。背景裡逆光的大樓等建築剪影，也都畫成陰影色。

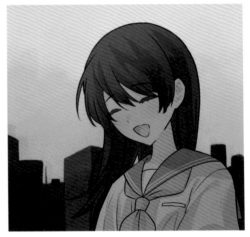

3 用實光模式圖層為人物加上漸層

最後新增實光模式圖層，為人物加上逆光的質感。用橘色或紅色等暖色系，沿著人物的輪廓畫出光的漸層，即可增添情調。覆蓋模式圖層也可以做出同樣的效果。

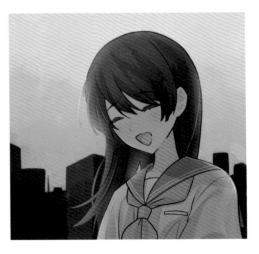

CHAPTER 5

88 TIPS

星光撒落的夜空背景

☑ 角色個性表現得不夠　☑ 畫面太樸素　☑ 缺乏景深

背景底色畫成黑或藍

背景建議以黑色或藍色為基底，才能表現出夜空。如果想畫城市的夜空，也可以選用受到街燈等反射光影響的藏青色到偏黃的紫色來畫漸層。

點綴上有明度與色彩差異的星星

比起畫出不同大小的星星，改變星星的明度會更像寫實的星空。例如用偏紫和偏藍的白色畫出大量星星，再用黃色和紅色等明亮的顏色畫上少許星星，最後畫上稀稀落落的大顆白點。

為人物和景物畫出藍色陰影

為了表現出夜晚的時間，人物和景物都要畫出藍色陰影。如果畫中設定了街燈、煙火等光源，就在頭髮和肩膀畫出反射光，才能提高立體感。

光芒照進窗內的背景

☑ 角色個性表現得不夠　☑ 缺乏景深

1 畫出從窗口照進來的光

新增圖層,用不透明度大約為20～30％的筆刷,在人物身上畫出從窗口照進來的光。

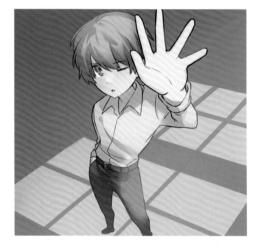

2 畫出相對於光的陰影

再新增圖層,用不透明度大約為20～30％的筆刷,在人物身上畫出陰影。要好好思考在這樣的光源下會形成什麼樣的陰影,慢慢畫出來。

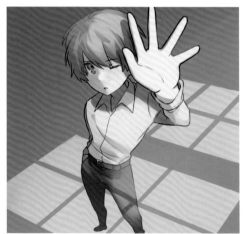

3 在光影交界處畫出高彩度的顏色

新增實光或覆蓋模式圖層,在光與影的交界處畫出包含在彩虹色裡的鮮豔色彩,以強調光的質感。這樣可以提高光的純度。

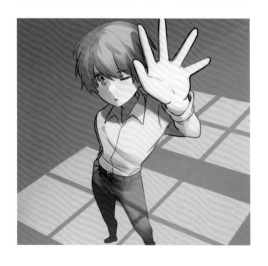

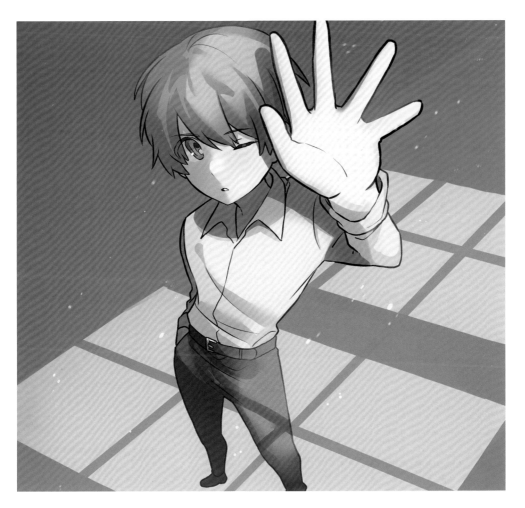

4 撒上光點，再用指尖工具模糊處理

用白色點綴上細小的光點，再用手指工具塗抹、
使其與背景融合。這樣可以表現出照光後在空氣
中閃閃發亮的飄揚塵埃，提高插畫的密度並營造
出空氣感。

ZOOM!
放大後會像這樣呈現模糊的質感。

華麗的舞台背景

☑ 角色不吸引人　☑ 缺乏景深

▌ 在深色背景畫出明亮的大片光芒

畫出表現聚光燈的大片強光。先準備好用來強調
這道光的深色背景，就能夠表現出鮮明的對比。

▌ 在大片光芒下方畫出中間的深色，
頂端畫出更亮的顏色

要畫出介於光與影之間的中間色，表現出從聚光
燈中心擴展的光線。另外再加上亮色的漸層，更
能表現出光芒擴大的感覺。

▌ 為人物畫出由上往下的光，
強調下方的陰影

在人物的頭頂和鼻樑等臉部凸出的部位，畫出受
到聚光燈直射的強光，加強與陰影部分的對比。
後面的頭髮與瀏海遮住的額頭、脖子等地方要畫
出陰影，而且還要在衣服皺折畫出反射光，作品
才會顯得更生動。

4 用明暗顆粒強調景深

加上光點顆粒，用來補強舞台上的華麗氣氛。可以畫成彩色紙屑和羽毛的感覺，均衡地配置。除了聚光燈直射形成的閃白顆粒以外，也要穿插一些顏色較暗和位於陰影中的深色顆粒，表現出前後關係，才會給人空間寬廣的感覺。

5 加上細小的顆粒

畫出細小的顆粒，為插畫營造出節奏感。在人物身上畫出高彩度的顆粒，更能給人強光的印象。

6 為顆粒畫出陰影

在靠近聚光燈光源的顆粒底部，朝著地面的方向用深色畫出遮掩形成的陰影。如此一來，就能透過顆粒的飄浮感呈現出縱向的空間廣度。

玻璃倒映的背景

☑ 角色個性表現得不夠 ☑ 表現不足 ☑ 缺乏景深

▍背景用灰色和深灰色畫出朦朧感

背景用柔邊筆刷畫出不同深淺的灰色。淺色的不透明度設定為50％，畫起來會比較容易調整。

▍在人物臉上畫出暗沉的光

大膽地將人物全身畫成陰影色，融入黑暗中。之後要讓鼻樑、額頭等凸出的部位照到光，畫成明亮的顏色。這樣就能畫出小渚倒映在玻璃上的身影，而不是她的實體了。

▍畫出扶在玻璃上手的實體

畫出手掌扶在玻璃面上的手的實體。手的亮度畫得比臉部更亮，才能讓觀看者看出實體與玻璃倒影的差異。

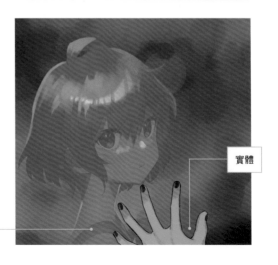

實體

玻璃上的倒影

4 畫出玻璃後方模糊的風景

模糊地畫出窗戶另一端的風景,可以為插畫營造出景深。畫出大樓窗內的燈光、號誌燈、往來的汽車頭燈,能夠為畫面增添華麗與寂寥。

畫出光會更有景色的質感。

5 在玻璃上畫出水滴

這裡要更進一步補強情境,畫出下雨的情景。除了玻璃表面以外,也要在人物的倒影上畫出雨滴,這樣才能更明確地表現出畫中玻璃倒影與人物實體的相對位置。

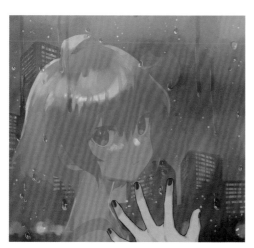

6 在玻璃上畫出倒映的光

畫出倒映在玻璃上的室內光,可以為插畫營造出更明顯的景深。

92
TIPS

用結露窗表現心情的背景

☑ 角色個性表現得不夠　☑ 表現不足　☑ 畫面太樸素

▌ 畫出靠在玻璃窗上的手

畫出手掌在窗戶內側靠著玻璃的模樣。

> **ZOOM!**
> 打亮手與玻璃的接觸面，會更有寫實的質感。

▌ 新增實光模式圖層、填滿灰色

在人物圖層上方新增實光模式圖層，塗滿明亮的灰色。接著像P.143一樣加上滑落的水滴，會更有氣氛。

▌ 用覆蓋模式圖層加上雜訊效果

在 2 上面新增覆蓋模式圖層，加入雜訊效果。雜訊的大小要調整成可以明顯看見的程度，呈現出窗戶布滿結露而起霧的質感。

畫出滴痕

加上圖層遮色片，用黑色畫出擦掉結露的痕跡

將2和3放進圖層群組裡，加上圖層遮色片。用黑色筆刷塗在遮色片上，就能畫出抹去窗戶霧氣的形狀。仔細畫出結露的滴痕，會更有氣氛。

畫出窗框和窗外的風景

從窗外視角，畫出木製窗框、庭院樹木等剪影，並加入景物的倒影，就能展現空間的廣度。

也畫出葉片倒影，表現場所的印象。

描繪雨水

用不透明度較低的淺灰色，畫出窗外降下的雨水。穿插著模糊的雨水和清晰的雨水，可以營造出前後感。

模糊
＝
遠方

不模糊
＝
前方

COLUMN 05

拋開書本，先畫再說！

市面上有太多繪圖技巧的書，應該讓很多人不知道該看哪一本才好。我的建議是「在買書以前先動手畫！」嗯？不是啦，我不是要你們憑著一股熱血往前衝。我的意思在買工具書以前，要先實際畫看看，當自己的腦中產生疑問時再去看書，才能得到收穫。要先體會到自己的「無能」，思考「我究竟缺乏什麼？」這才算是站在起跑點上。換句話說，閱讀繪圖工具書的作用是「對答案」。

基於這個想法，所以我至今出版的著作並非全都是一步步的繪圖教學，不是「按照章節進行就能畫出什麼樣的圖」，主要都是為大家解開疑惑和說明不協調的原因、教人「怎麼做才能解決○○的不協調」。

沒有畫過圖的人，就先畫畫看，然後自行修改自己畫的圖，找出其中不協調的地方，再拿起工具書來找答案。如果你每次畫圖時也都是這樣運用本書，肯定會很有效果喔！

特效不如預期

加上可以讓畫面更華麗的特效以後，
就能大幅提升插畫的豐富程度。
一起來了解特效的知識和簡單的畫法吧。

CHAPTER

6

特效可以自由發揮，
但是要牢記「前提」！

或許會有人疑惑，到底為什麼要加特效呢？我認為這是因為抱有「讓作品顯得更加豪華」的想法。

在我看來，可能是手機社交遊戲的流行，才開始讓繪師在插畫裡加上五花八門的特效。需要畫出豐富的構圖才能表現出SSR卡牌有多高級，但是再怎麼增加人物的衣服和裝備，總是會有極限，為了在其他部分增添構圖的分量，於是便開始畫各種特效。
也就是說，特效在不影響到角色人物的前提下，有增加構圖分量的效果。

因此，在插畫裡加入特效，背後有2個動機。
一個是畫面太空虛了，想設法加點什麼。角色身上的衣物裝備已經多到極限，卻還是感覺少了點什麼，所以要畫特效來消除這股空虛。
另一個是在設定上必須如此。比方說，魔法師手上的魔杖一定要能發出魔法特效才行。

這麼看來，畫特效的前提是
・不能比角色人物還醒目
・利用與情境有關的元素來製造特效
大致就是這兩點。

如果特效畫得非常華麗，卻搶了主角人物的風采，或是色彩太過鮮豔浮誇、比人物還醒目，那就本末倒置了。

而且，特效並不是什麼都可以畫，而是要畫出相關的元素，假設是魔法師，就要畫出從魔杖發出的魔法特效，這一點千萬不能忘記喔。

《封印勇者！瑪恩島與空之迷宮》

93

TIPS

注意特效的來源和流向

☑ 畫面缺乏動感　☑ 畫面生硬　☑ 特效感覺怪怪的

單純在物體周圍點綴特效，會顯得很散亂、表現不出這麼畫的用意。如果想要發揮特效的作用，最重要的是注重能量或氣的流向。要運用想像力來好好表現，物體發出的能量會怎麼流動。

流動的方式也各不相同。如果是以圍繞物體的方式展現，就要畫出特效聚集到中心物體的樣子。如果是由前往後流動，就增加畫面前方的特效分量，再往後方逐漸減量，這樣就能畫出特效從高密度移向低密度的視覺效果。如果是物體本身散發出力量，就將物體附近的特效畫細一點，愈往外則畫得愈粗，才能表現出力量朝著四面八方擴散的樣子。

如果是發射的特效，除了從高密度移向低密度的表現手法以外，也可以反向操作。要考慮什麼樣的特效會如何呈現出符合情況和表現的效果，再加以運用。

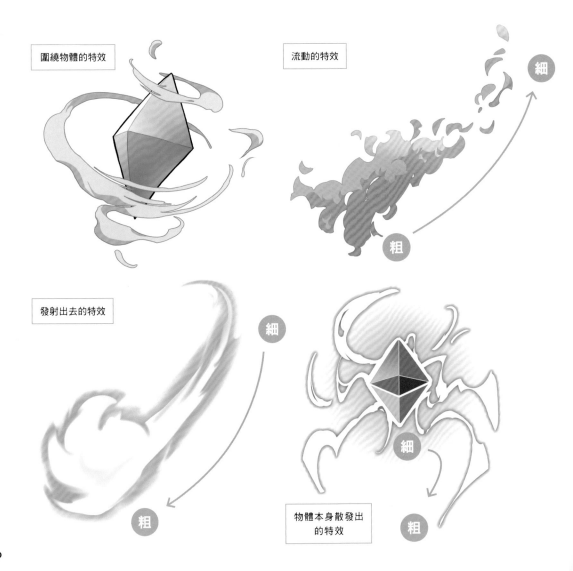

圍繞物體的特效

流動的特效

細

粗

發射出去的特效

細

粗

物體本身散發出
的特效

細

粗

Sample

先考慮特效的形狀，
會比較容易意識到來
源和流向。

94

TIPS

特效的位置和量
要有疏有密

☑ 角色不吸引人　☑ 畫面生硬　☑ 特效感覺怪怪的

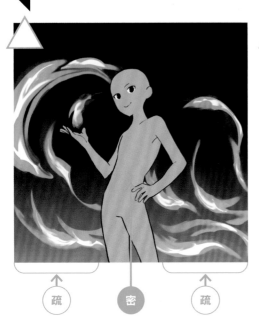

疏　密　疏

→疏的明暗會很醒目

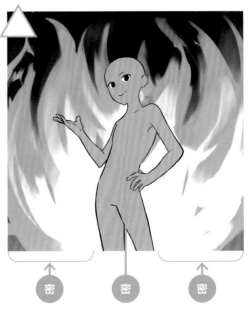

密　密　密

→加入滿版的特效，感覺不到魄力

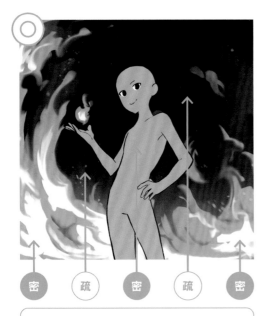

密　疏　密　疏　密

可以讓觀看者的視線轉向人物，並且
營造出特效的魄力。

想要表現出魄力卻又畫得不好時，原因通常是出
在特效畫得太滿了。如果整個畫面都塞滿了特
效，會顯得太過擁擠，降低人物的吸睛程度，觀
看者的視線也會分散。這時建議將特效安排得有
疏有密（P.70），調整好特效的位置和分量。
舉例來說，人物或被特效環繞的物件周圍要
「疏」，並提高畫面邊緣的特效密度。如此一來，
人物和需要凸顯的物件就會形成「密」而變得醒
目，可以表現出視覺衝擊力。

Sample

不要一開始就畫細節，而是先構思大片的特效，後續再補上詳細的質感。

CHAPTER 6
95
TIPS

特效也要畫出明暗

☑ 畫面顯得散漫　☑ 角色不吸引人　☑ 特效感覺怪怪的

明度太均勻，視線無法聚焦

有明暗之分，視線容易聚焦

暗　↕　明

特效通常會表現成火焰或光芒，所以很多人以為只要設法打亮就好了。但要是整張圖的特效都一樣亮，你想要展現的部分＝角色人物，也就是原本明亮的部分就會變得不醒目了。**要先思考如何誘導視線，將想要展現的部分周圍的特效打亮，較遠的特效則是調暗。**

此外，特效的明暗差異也可以強調前後感。只要將配置在前方的特效打亮、後方的特效調暗，就可以營造出景深了。

▊ 誘導視線的方法

① 決定好要展現的部分

② 為了凸顯出 ①

→ 將 ① 周圍的明暗對比調整得更誇張

→ 為不想展現的部分特效降低明暗對比

依狀況會有各種不同的考量，
但最重要的是不能讓特效掩蓋
人物的風采。

Sample

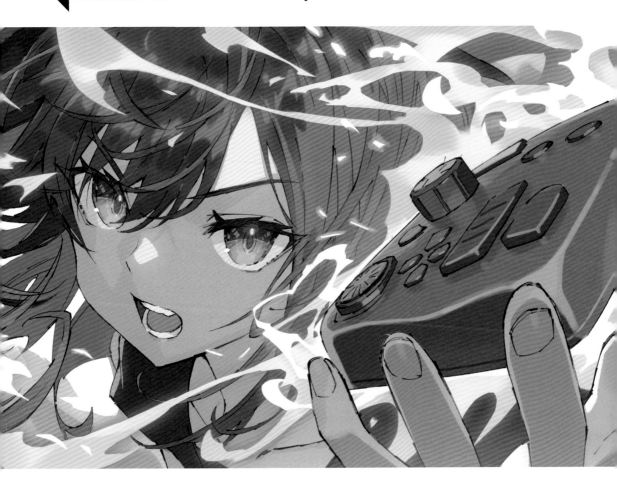

這張圖也是將明亮火焰的特效配置在臉部周圍，藉此吸引目光。除此之外的火焰都要調整得暗一點。

96

簡單！特效的畫法

☑ 特效感覺怪怪的　☑ 畫面生硬　☑ 畫面缺乏動感

■ 熊熊燃燒的火焰特效

在繪製物體時，基本上要先畫出大致的主要形狀（primary shape），接著再畫出屬於物體細節的次要形狀（secondary shape）。特效也是同理。只要後續再補畫細節，就能提高效果、畫出有動感的構圖。記住，不要一開始就畫出特效的細節，先掌握大致的形狀以後再調整細節。

不良示範
左右對稱、沒有動感…

▎畫出環繞人物全身的螺旋

只要以螺旋為基礎來畫特效，就可以呈現出不單調又有趣的視覺效果。螺旋有外側與內側之分，兩者畫上不同的顏色就會很清楚了。如果覺得只有一道螺旋太單調，也可以畫兩道，會變得更有魄力。

▍像緞帶一樣增加螺旋的厚度

這一步先不要畫表現火焰的細節，而是想像成緞帶的布料質感，將螺旋加粗。為了避免穿過人物前方的部分遮住軀幹，這裡就不要畫緞帶。

3 用橡皮擦將緞帶打洞

在緞帶上隨處打出大大小小的洞。這時要注意的是主要形狀，重點在於要用畫大片火焰的感覺在緞帶上打洞。

4 將細節修飾出火焰的質感，
並畫出星火

要注重表現火焰搖曳的形狀、描繪出火焰的輪廓。從燃燒的火焰中飄出的星火也要畫成螺旋狀，才能襯托出火焰的質感。人物前側畫完以後，別忘了後側也要撒上星火喔。

5 複製圖層，
加上模糊濾鏡來營造發光效果

複製火焰外側和內側的圖層，套用模糊濾鏡、營造出發光的效果。這樣就完成了！以這個方法為基礎，根據描繪的內容和狀況，例如要畫得更寫實時，就依個人喜好加上更多變化。

■ 劈哩啪啦炸裂的閃電特效

畫特效時,先認識一下choreography這個概念
會很有用。這是指隨機編排、沒有準則的表現方
式。它包含了5個重點:避免左右對稱、避免平
行、注重餘白、運用飛塵(星火、火花等)、主
要形狀也是隨機配置。只要注意這幾個重點,就
能學會畫出生動美麗特效的技巧。

不良示範
沒有隨機編排……

▌ 用細線畫出有稜有角的流線

用線條畫出電流釋放形成的閃電動向,作畫時最
好能想像成銳利的直線鋸齒形。和畫火焰一樣,
要用不同的顏色分別畫出人物前側的線和後側的
線,以便區分。

2 畫出不同的線條寬度、
　 為橫向線條加粗

只為線條的橫向部分加粗,將閃電的橫向動向作
為主要形狀。加粗的寬度要隨機,避免粗細相
同。線條的粗細愈多變,愈能在畫中營造出趣味。

↑ 注重電流的形態、畫出縱向線條

另外再畫出縱向線條,以連接橫向線條。不必畫成直線也沒關係,稍微有點扭曲的線條更能表現出電擊的感覺。要注重放電時劈哩啪啦的感覺來修飾形狀。

4 點綴上細小的電流和火花

和主要電流一樣,前後側用不同的顏色畫細小的電流。拉出橫向線條、加粗寬度,再用縱向線條連接起來、畫出細小的電流。這些縱向線條和細線就是次要形狀。

如果想要再添加更多點綴,可以適度配置一些火花般的顆粒。但切記不要散佈得很均勻,而是要注重 choreography 的概念隨機配置。

5 複製圖層,
　加上模糊濾鏡來營造發光效果

在完稿的階段,複製閃電外側和內側的圖層,套用模糊濾鏡營造出發光的效果。這個畫法比較簡單,大家可以提高色彩深度、增加色數,盡情發揮無限創意,就能做出各種不同的變化。

CHAPTER 6

97 TIPS
為特效背景 畫出陰影來誘導視線

☑ 缺乏景深 　☑ 角色不吸引人

不只是特效,如果能再多花點心思描繪特效的背景陰影,插畫的完成度會更高。因為描繪陰影可以營造出立體感,補足特效的流向、達到視線誘導的效果。這樣可以讓角色人物或是想展現的部分更引人注目。各位可以把這個技巧當作特效的視線誘導裝置,有效活用。

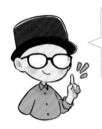

雖然這部分非常瑣碎,但若是能夠畫出來,就可以提高背景的密度。

CHAPTER 6

98 TIPS
將特效來源的武器或小物 畫成白色、營造特效光暈

☑ 畫面顯得散漫 　☑ 角色不吸引人 　☑ 特效很樸素

如果你覺得畫好的圖好像少了點什麼,偶爾可以大膽地試著將發出特效的物件留白、做出發亮的光暈效果,並在周圍畫出特效。特效可以為畫面加入浮誇的色調,讓作品變得漂亮很多。

輪廓光和特效顏色的反射光

特效

周圍畫出深色陰影

人物身上也畫出深色陰影

CHAPTER 6

99
TIPS

特效集中線畫出不同大小，營造疏密變化

☑ 畫面缺乏動感　☑ 角色不吸引人

如果要讓想展現的部分更引人注目，最有效的就是畫集中線特效。但要是集中線的線條粗細、大小都一樣，就會顯得很單調。集中線不能畫得太均勻，要注重畫出隨機的疏密（P.70）。

若要表現出速度感，集中線的密度也不能維持一定間隔，而是要大膽地改變色調、形狀、寬度，隨處加入漸層也是個很不錯的方法。

漫畫風格

單幅插畫風格

Sample

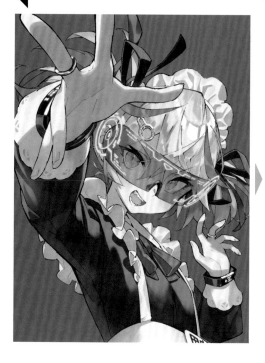

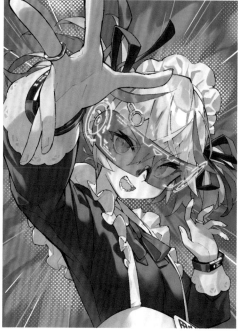

CHAPTER 6

100 TIPS

運用顆粒特效
提高密度&誘導視線！

☑ 角色不吸引人　☑ 特效很樸素　☑ 畫面單調

當你在完稿時發現畫面密度不太足夠時，一定要加上顆粒特效。只要在畫面裡配置一些小白點，就能增加密度、有收縮畫面的效果。不過，隨便配置白點會顯得很不自然，所以要將顆粒表現成適合畫中場景的自然狀態。不能憑感覺去畫，而是要有意義地運用顆粒特效。比方說，可以參考下面的範例。

此外，密度高的部分也有誘導視線的效果。儘量善用顆粒，來達到雙重功效吧！

配合場景和角色特性，就能畫出有用的顆粒特效！

■ 顆粒特效的活用範例

■ 蝴蝶鱗粉

■ 魔法粒子

■ 照射的光

■ 隨風飛舞的葉子

Sample

像電腦雜訊般
的顆粒，與特
效散發出的閃
光顆粒。

宛如白天
陽光般的
顆粒。

在臉部周圍加上顆粒特效，即可誘導視線

☑ 角色不吸引人　　☑ 畫面顯得散漫

以連成三角形的方式配置，可以將視線誘導至臉部。

隨機穿過人物臉部周圍的形式也可以。

如同 P.154 解說過的，只要畫中有明亮的部分，就能用明暗差異來誘導視線。顆粒特效則是能在完稿時使用的視線誘導方法。

不過，要是均勻地配置顆粒，容易讓畫面顯得散亂。如果想要凸顯人物的臉，建議在臉部周圍將

顆粒配置成圓形或三角形。

除了臉部周圍以外，隨機配置穿過人物背面的顆粒特效也OK。顆粒特效有醒目的功用，這樣可以將觀看者的視線誘導至遮住顆粒流向的部分（臉）。

Sample

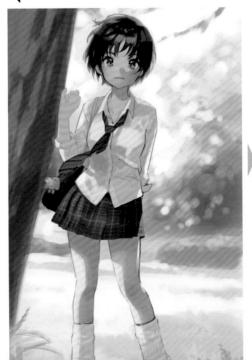

畫不出漂亮的
色彩、光影

大家都很嚮往漂亮又細膩的上色手法吧。

那需要具備什麼技巧和觀念，

才能夠畫出這種水準的作品呢？

CHAPTER 7

色彩和陰影只要注重「色數」和「塊狀呈現」就會大幅改善！

我在YouTube上提供改稿諮詢時，最常聽到的煩惱就是「顏色上得不漂亮」和「陰影畫得不好」。

在構思配色時，有人會從零開始思考如何配出漂亮的色彩，但我要請這些人先等一下。也許這句話聽起來很嚴厲，不過我還是要問：「你們已經理解色環是什麼了嗎？」如果我問你「紅色的補色是什麼？」而你沒辦法立刻回答的話，就不能算是充分理解了色環。在這種狀態下，應該很難「選出漂亮的配色」吧。

不過沒關係，就算你對色彩的理解還不夠高，現在也有很多專業和業餘攝影師，提供自己拍攝的漂亮照片作為免費素材。許多社群帳號、網站、書籍都使用這類照片分析出優美的配色範本。你可以參考這些範本，找出自己覺得「好漂亮」的配色。重要的是不能停留在單純覺得「好漂亮」的階段，而是要邊看邊思考「這個配色套用在自己的圖裡會是什麼感覺」。

覺得自己色彩和陰影畫不好的人，多半都有下列兩大問題：
・色數用太多
・沒有注重塊狀呈現

假設你參考了從照片中抽出5種顏色的範本來畫，通常不會把整個畫面塗得亂七八糟；但要是你太想要畫得漂亮，結果用了一大堆顏色，反而會畫得很髒。色數最好能夠控制在5種顏色左右。

另外在畫陰影時，很多人對光與影的處理太過繁瑣，導致畫面顯得混亂。在上色和畫陰影時，要注重「塊狀呈現」，才能統整好畫面。

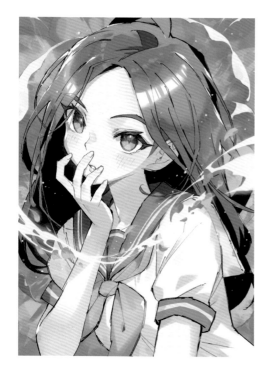

例如左邊這張圖，有明度和彩度的差異，而且基本上是由4種顏色構成。這樣看起來既有一致性，卻又十分鮮豔對吧。

CHAPTER 7

102

TIPS

不要提高彩度，
而是改用補色對比

☑ 畫面顯得散漫　☑ 色彩不優美　☑ 角色不吸引人

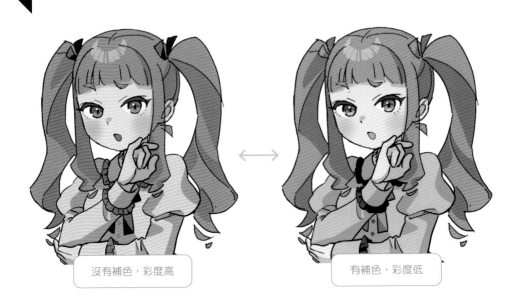

沒有補色，彩度高 ←→ 有補色，彩度低

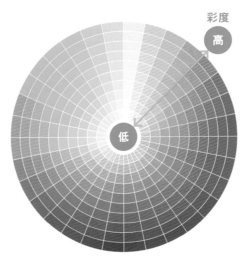

彩度
高

低

色彩的鮮豔度不是用單一顏色來表現，而是靠顏色的組合。在表現光時，可以提高整體顏色的彩度來達到明亮的效果，但是高彩度也容易造成模糊的印象。這時最有效的方法，就是運用補色對比。色相完全相反的補色組合（例如藍色和黃色），稱作「撞色」，不需要過度提高顏色本身的

彩度，補色也能共同營造出鮮豔亮眼的印象。

只要在畫中加入補色，就能散發出活潑開朗的氣息，各位可以配合插畫的印象加以運用。

要是彩度過高，會讓人覺得刺眼而難以直視；不過只要善用補色對比，就能用低彩度的配色營造出鮮明的印象。

Sample

將田中的部分髮色畫成藍色，就能塑造出與紅色背景的補色對比。

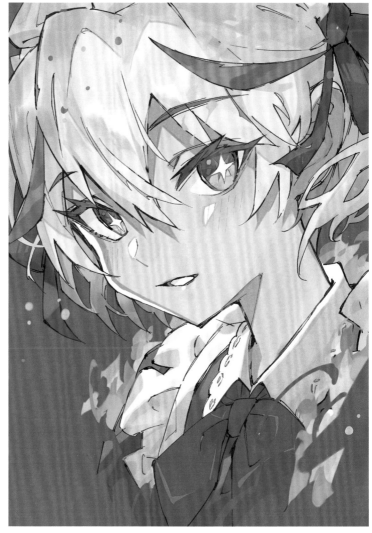

CHAPTER 7
103 整體想畫暗色調時
要用冷色系
TIPS

☑ 畫面整體偏暗　　☑ 色彩不優美　　☑ 角色不吸引人

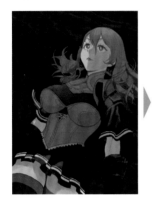

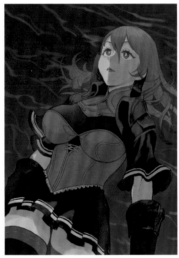

如果要畫成陰暗的印象，黑色背景容易導致前方的主體模糊不清，為了避免出現看不清楚的部分，選用藍色或紫色等冷色系才是最好的做法。

冷色系本來就有陰影的感覺，即使不選用接近黑色的色調，也能表現陰影、黑暗的質感。

CHAPTER 7
104 善用冷色・暖色來畫陰影，
調整人物印象
TIPS

☑ 陰影畫得不好　　☑ 色彩不優美　　☑ 缺乏透明感

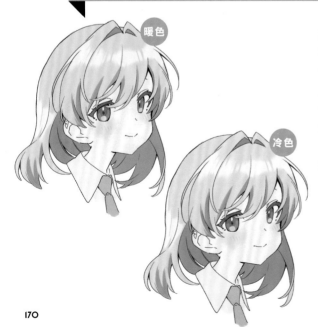

暖色

冷色

如果主色是暖色，陰影也是暖色，會導致顏色的存在感過度強烈。為了避免讓觀看者找不到要看的重點，可以只將照光的部分畫成暖色系，陰影則調整成接近冷色系。陰影畫成冷色系，畫面的色調才顯得協調又順眼，還能將暖色的部分襯托得更加鮮豔。

暖色有膨脹的效果，冷色則有收縮的效果。兩者蘊釀出的氣氛也截然不同，暖色會散發出溫和芬芳的氣息，冷色則是給人清淡無味的感覺。運用色彩的這些特徵來調整陰影色，就可以控制插畫呈現的氣氛。

105 打亮脖子後面的頭髮 就能凸顯五官

☑ 角色不吸引人　☑ 缺乏景深　☑ 畫面整體偏暗

如果是淺色頭髮的白皮膚角色，臉部周圍會很難畫出對比差異。這時可以將脖子後面露出的頭髮畫成明亮的色調，像是有光穿透一樣，就能夠營造出對比度，讓臉部和周圍顯得更加華麗。

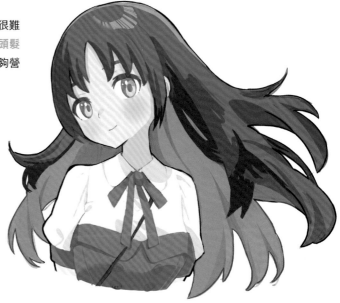

106 為身體和配件 加上強調色

☑ 畫面整體偏暗　☑ 角色不吸引人　☑ 畫面顯得散漫

為了塑造陰暗的印象而選用黑色、灰色等暗色調來畫，雖然目的達到了，畫面卻顯得很樸素……可是又不想破壞這個印象！你是否遇過這種狀況呢？這時可以試著加入強調色。例如在黑色和灰色以外，可以畫出指甲油、幫頭髮畫出挑染，加入符合人物形象的裝扮。只要加上從遠處也能一眼看見的顏色差異，就能維持整體的氣氛，同時讓畫面顯得更豐富。

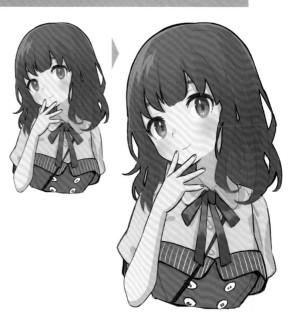

人物要被黑色隱沒時，
只要打光就能加強印象

☑ 角色不吸引人　☑ 畫面整體偏暗

如果背景和人物都是黑色，輪廓會過度融合，導致兩者的邊界模糊不清。這時只要畫出「後方的光源」讓人物浮現出來，就能解決了。清晰的剪影也有收縮圖畫印象的效果。如果想要將畫面整體統一成陰暗的氣氛，只要用這個方法就可以維持陰暗的色調了。

當黑色配件的形狀幾乎隱沒在黑色裡時，只要畫出照到光的顏色＝黑色以外的顏色就OK了。

決定好背景的光源方向以後，再判斷光會怎麼照在人物身上，改用其他顏色來取代黑色。反覆試錯也很重要，這樣才會明白用什麼顏色可以畫出光照的效果，有助於找出自己專屬的表現手法。

光

即使原本是黑色，只要用其他顏色來畫「光照面」，就能保有辨識度！

如果能夠接受背景不是純黑色，也可以在臉部後方畫出明亮的圖案元素來誘導視線！

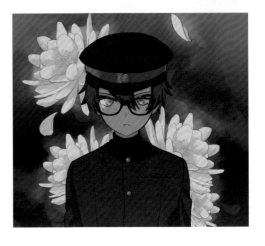

別用漸層，
直接用色面畫出迎光面

☑ **角色不吸引人**　☑ **畫面整體偏暗**

例如在畫火焰或魔法的特效，有格外強烈的光照在人物身上時，可以先畫出自然光形成的陰影，再新增覆蓋或實光模式的圖層，加入柔邊的漸層。但是，光用這個方法來畫陰影，會使整體都有漸層的效果，導致對比度太弱、不太好看。

為了避免這個情況，可以在迎光面上直接畫出光線投射的顏色，不過單純只畫顏色會顯得過於單調，所以最好再利用橡皮擦，隨處修飾出陰影的質感。

Sample

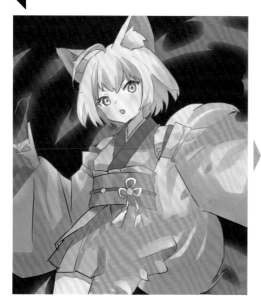

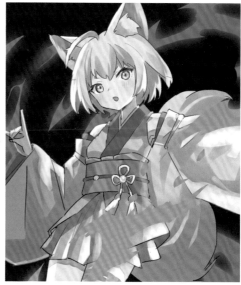

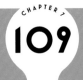

畫面變得暗淡時，
就畫出來自下方的反射光

☑ 角色不吸引人　　☑ 畫面整體偏暗

新增濾色模式圖層，用自己喜歡的顏色在畫面上方和下方各畫一條橫向漸層。可以選用強調柔邊的筆刷來畫。上方的漸層表現照下來的光，下方的漸層表現地面的反射光。漸層的部分可以自由調整，像是重疊顏色，或是修飾局部。

只要加入表現光線的手法，畫面就會展現出情景的空氣感，更能激發觀看者的想像力。根據季節和時段來選擇符合印象的漸層色彩也很有趣喔。

直射光

反射光

最有趣的是可以自行嘗試各種色彩、找出答案！

Sample

上方是冷色，下方是暖色。

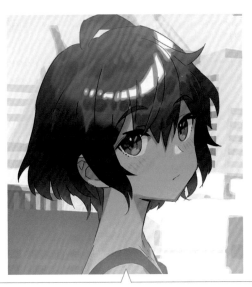

上方是暖色，下方是冷色。可以構思出多種不同的配色。

CHAPTER 7

110

TIPS

用2色畫輪廓光會更醒目

☑ 畫面太樸素　☑ 角色不吸引人　☑ 畫面顯得散漫

輪廓光是利用人物後方的強烈光源來強調人物的輪廓，可以襯托出人物本身、吸引視線。此外，左右配置兩種不同顏色的光源，用不同的顏色各別畫出迎光面，就能呈現出更華麗鮮明的剪影。在畫輪廓光時，是要保留還是刪除迎光處的線稿，會大幅改變圖畫的印象。刪除線稿會更加寫實，保留線稿則能夠加強插畫的性質。

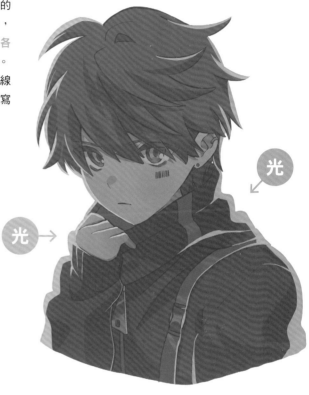

以覆蓋線稿的方式畫輪廓光，會更加寫實喔！

Sample

CHAPTER 7

111 TIPS

善用輪廓光
畫出後面的部位

☑ 缺乏景深　☑ 畫面太樸素

根據人物的姿勢，可以在後方的部位畫出陰影。陰影可以強調出畫面各部位的優先順序，但畫了卻看不清楚就太可惜了。這時就要將光源打在後方部位的背後，營造出輪廓光。這樣可以保持較低的優先順序，卻又能強調人物的輪廓。如果是人物臉部背後的部位，這個方法可以將觀看者視線引到後方的部位，並自動發揮臉部的視線誘導效果。

容易隱沒在背景裡的後方
部位也能清楚看見！

CHAPTER 7

112 TIPS

用逆光＋實光模式圖層
營造出情調

☑ 缺乏情調　☑ 角色不吸引人　☑ 色彩不優美

想要營造出情調時，逆光是最強的手法！而且為了避免印象變得暗沉，要用實光或覆蓋模式圖層，為沉入陰影的人物加上同色系的光漸層效果。這樣可以一口氣拉近觀看者與人物的距離，增添情調。
雖然畫出輪廓光也能收縮畫面，但要是畫過頭反而會顯得刺眼，所以要注意適可而止。

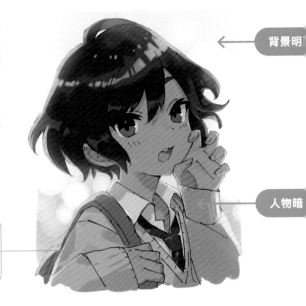

背景明

人物暗

新增實光模式圖層，
用背景的光線色彩加
上漸層。

CHAPTER 7

113

TIPS

模糊的葉隙光
可以襯托人物

☑ 角色不吸引人　☑ 缺乏情調　☑ 缺乏質感

葉隙光可以表達出人物所在的地方、營造出氣氛，可以有效補足畫中的情境。但是，光的輪廓要是畫得很清晰，反而會顯得太突兀。因此在畫人物沉浸於葉隙光的場景時，要新增實光或柔光模式圖層、用有強烈柔邊的筆刷畫出葉隙光，注意凸顯出人物本身。

1 整體畫得偏暗

2 用柔邊太弱的筆刷來畫會顯得很突兀，所以一定要用強烈柔邊的筆刷畫出疏密之分。

Sample

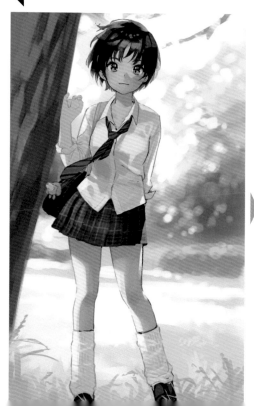 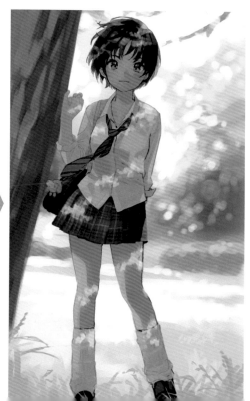

用柔光模式圖層加上光線，再擦出優美質感

☑ 缺乏質感　☑ 畫面太樸素

在繪圖過程中，從草稿逐漸修整出人物和背景的造型，這段期間可能會感覺到圖畫失去質感、缺少了些什麼。這時可以在圖層最上方新增柔光模式圖層，為整幅畫加入淡淡的色彩和各種光線，再用橡皮擦唰唰地修飾。這樣不僅可以恢復圖畫的質感，也可以增添更多光線，畫出讓人一眼因粗糙質感和筆觸而印象深刻的作品。

用柔光模式圖層畫出多種顏色。

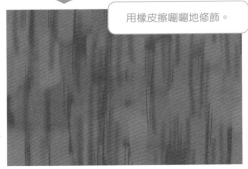

用橡皮擦唰唰地修飾。

這裡為了讓大家看得更清楚，在底部加了灰色圖層，實際上不需要這一層喔！

Sample

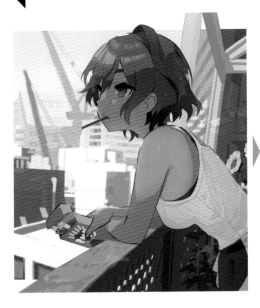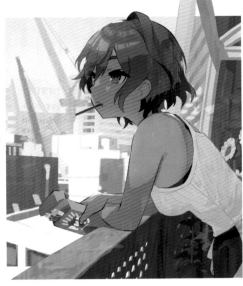

CHAPTER 7

115

TIPS

在光與影之間
加入高彩度的顏色來強調

☑ 缺乏情調　　☑ 色彩不優美　　☑ 畫面整體偏暗

光與影交界處的顏色明暗差異很大，會顯得非常
醒目，不過還是有方法可以更加強調這裡。只要
新增柔光或實光模式圖層，在交界處畫出高彩度
的明亮顏色，就更能強調光與影的邊界，表現出
光的優美。做法簡單，效果卻很棒，各位可以運
用在關鍵時刻。尤其是用在以光為重要主題的插
畫裡，效果更好。

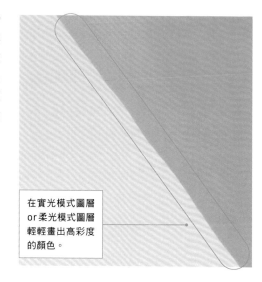

在實光模式圖層
or柔光模式圖層
輕輕畫出高彩度
的顏色。

Sample

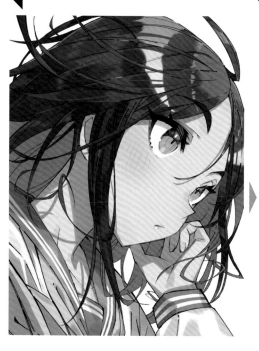

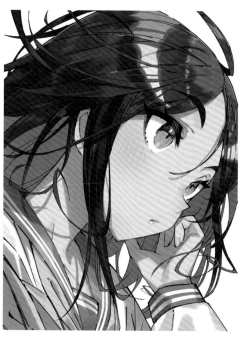

影子＋光暈＋高光
可以展現出透明感

☑ 缺乏透明感　　☑ 畫面太樸素　　☑ 畫面整體偏暗

光與影在畫面上的印象非常強烈，只要特意描繪，插畫的品質就會更上一層樓。

如果要加強光，最重要的就是加強影，光與影會相輔相成。所以要注重畫出強烈的陰影，才能表現出透明澄徹的光。這裡就來介紹一個可以表現神聖莊嚴氣息的陰影技巧。

1 讓人物隱沒在陰影裡

襯托光線的鐵則就是製造陰影。陰暗的部分若是不夠暗，光的效果也會打折，所以會形成陰影的頭髮、臉這些部位，都要大膽地畫暗一點。

2 讓後方的部位發光

接下來，要用白色讓臉部周圍的頭髮內側、肩膀和脖子的部位發亮。有多強調陰影，白光的部分就要多亮。一般來說，特意讓不會照到光的內側發光，可以表現出神祕的氣息。

3 在發光處加上顆粒特效

最後，隨處點綴上華麗的顆粒特效，印象會更加鮮明。只要沿著發光部分的輪廓畫上淡淡的高光，就能增添美麗閃耀的印象。

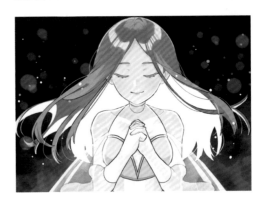

Sample

117
TIPS

修改有明暗差異的局部剪影來提高完成度

☑ 畫面顯得散漫　　☑ 畫面太樸素

如果已經畫得詳細了，卻還是覺得印象很模糊的話，就要注意一下正形（P.53）的輪廓剪影。不需要修改全體，只需要找出有明暗差異、引人注目的部分，判斷那裡的造型是否協調勻稱。其實，剪影是影響插畫完成度的一大重點。仔細描繪引人注目的剪影部分、提高密度，修飾出協調的形狀，就能提高插畫整體的完成度。

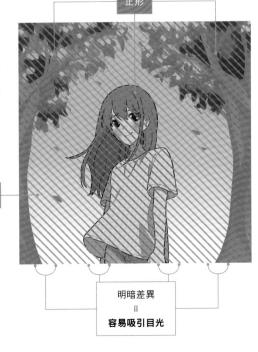

正形

負形

明暗差異
=
容易吸引目光

Sample

CHAPTER 7

118 TIPS

改變布料和金屬的陰影畫法，呈現出質感

☑ 缺乏質感　☑ 畫面太樸素

布料與金屬的陰影畫法不同，描繪方式自然也不同。要是採用同一種陰影畫法，質感就會消失。很多人覺得難以區分布料和金屬的質感畫法，不過只要先思考哪個部位會形成什麼樣的陰影，再畫下去就可以了。

例如布料的陰影和光，可以畫成輕柔的質感；金屬的陰影和光的交界處，要畫出強烈的高光，陰影也要畫得更暗，並加入反射光，營造出強烈的對比。用反射光的差異表現不同的素材，自然就能表現出質感的差異了。

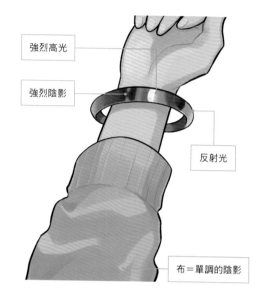

強烈高光

強烈陰影

反射光

布＝單調的陰影

CHAPTER 7

119 TIPS

為陰影畫出凹陷即可擺脫單調

☑ 缺乏質感　☑ 角色不吸引人　☑ 畫面太樸素

像是圓柱連綿不絕的長廊這種由相同物體排列形成的景像，你可能會全部都畫上一樣的陰影吧。但是，如果畫面裡有不斷重複相同節奏的物體，很容易顯得單調。所以，要為這些長得一模一樣的物體各別畫出自然的凹陷或損傷，就可以擺脫單調，營造出畫面的趣味。不只是物體，人物的陰影也可以比照處理。

加入會破壞節奏的細節。

CHAPTER 7

120

TIPS

用色差增加
畫面的資訊量

☑ 畫面太樸素　　☑ 角色不吸引人　　☑ 缺乏情調

色差是指輪廓和主線發生色光失焦的色散現象，在印刷方面又稱作色版錯位，如果不是刻意為之，就需要修改。不過這個方法會讓輪廓產生疊色造成的朦朧感，卻又保有銳利度，可以增添像照片般的臨場感。但要是整個畫面都套用這個效果，可能會讓人覺得刺眼且不協調。各位在掌握基本的做法時，也要了解一下有效的運用方法。

1 合併所有圖層，
並往上新增色彩增值圖層

一開始先合併所有圖層。不過請注意！在合併前一定要存檔，或是複製圖層當作備份，以免做錯了卻無法復原。合併圖層後，再往上新增圖層，混合模式設定為色彩增值。接著同時選取這兩個圖層，複製兩份，這樣總共會有3組插畫圖層和空白的色彩增值圖層。

合併影像　　拷貝（色彩增值）

圖層合併前的原始檔

2 在各個色彩增值圖層
分別填滿255的R、G、B色彩

選取最下面的空白色彩增值圖層，填滿紅色。紅色的色碼是R255‧G0‧B0。其他的空白色彩增值圖層也分別填入綠色＝R0‧G255‧B0，以及藍色＝R0‧G0‧B255。

3 直接合併色彩增值圖層
和插畫圖層

這些紅、綠、藍圖層是將原始影像的顏色分開成為光的三原色（RGB）。把這些做好的圖層，與各自的插畫合併圖層合併起來。

4 將綠色和藍色圖層的混合模式設定為濾色

將綠色和藍色圖層的混合模式改成濾色以後，色版的顏色就會恢復原狀。

5 將對焦的部分放在中央，任意變形調整綠色和藍色圖層

選取綠色圖層，以想要對焦的地方為中心稍微擴大，就會形成有色差的焦點錯位的狀態。藍色圖層的做法也一樣。

可以任意調整綠色和藍色圖層的變形數值，做出符合印象的色散效果。參考基準為102～104%，104%就會有非常明顯的色散效果了。

■ 只套用在背景

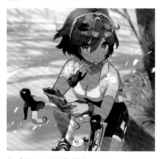

在步驟1分開背景與人物，只在背景的合併圖層進行色差處理，就會只有背景出現色差效果。

如果覺得整體都套用色差效果會太刺眼，也可以只套用在局部喔！

■ 套用在臉部以外

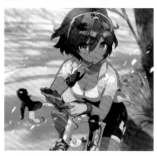

為沒有套用色差的圖層加上圖層遮色片，再擦掉臉部的遮罩，就成了臉部以外都有色差的狀態。

■ 只套用在特效

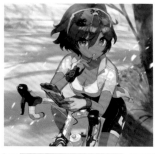

只選取特效並擴大選取範圍後，再點選色差圖層的遮色片，只將選取範圍刪除即可。

CHAPTER 7
121
TIPS

用漸層對應功能
簡單操控整體印象

☑ 色彩不優美　☑ 畫面太樸素　☑ 上色技巧像外行人

插畫的氣氛和外表的印象，會受到整體色調的大幅影響。漸層對應功能可以輕易更改顏色，用在完稿的階段還能統一色調，有助於營造出想像中的情境。雖然這個功能也可以用來上色，不過主要還是在插畫完稿時用來加工色彩。

> 重要的是做出多種配色版本，比較看看怎麼完稿最好看！

會替換成這個顏色

■ 漸層對應的原理是什麼？

漸層對應是將明暗替換成彩色漸層的調整用圖層。可以參照右邊的例子，在明暗80％的地方，會替換成色版中這個位置的顏色。只要更換色版，顏色和氣氛就會截然不同。

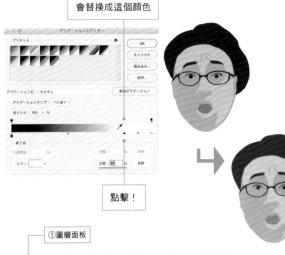

點擊！

①圖層面板

■ 如何啟動漸層對應功能？

①打開圖層面板，②點擊新增調整圖層，從選單中③選取漸層對應即可。只要點擊漸層對應面板裡的漸層框，就會出現漸層編輯器，可以參考色調來自由選色和編輯。編輯後儲存為範本，即可直接從預設集裡選取套用，相當方便。

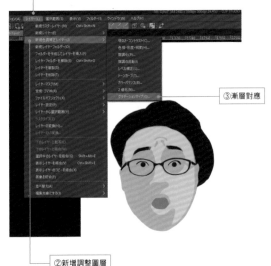

③漸層對應

②新增調整圖層

■ 想要調整色調！

仔細一看漸層框，會發現有可以拖曳的三角形記號。這代表顏色的分歧點。如右圖，這個記號愈往左移會愈深，愈往右移則愈淺，可以輕易調整色調。

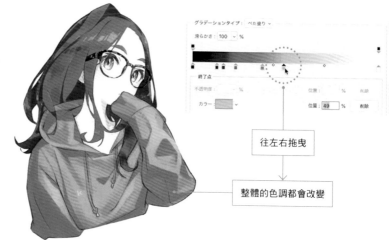

往左右拖曳

整體的色調都會改變

■ 想要調整細節！

點擊漸層框的任一處，就可以新增分歧點。只要拖曳分歧點，就能更詳細設定漸層的顏色。

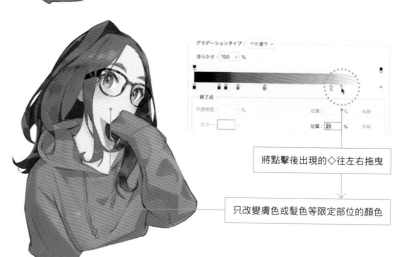

將點擊後出現的◇往左右拖曳

只改變膚色或髮色等限定部位的顏色

■ 用圖層遮色片融合多種漸層對應

一張畫裡也可以套用多種漸層對應。為各個漸層對應的圖層設定圖層遮色片，全部填滿黑色。接著在想套用漸層對應的部分，用橡皮擦擦掉遮罩後，就會只有那個部分呈現出漸層對應的效果了。

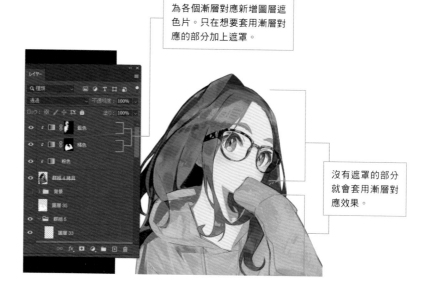

為各個漸層對應新增圖層遮色片。只在想要套用漸層對應的部分加上遮罩。

沒有遮罩的部分就會套用漸層對應效果。

CHAPTER 7

122 TIPS

最後使用曲線功能
即可調整色調

☑ 色彩不優美　　☑ 角色不吸引人　　☑ 上色技巧像外行人

曲線功能是用數值表示色彩並畫成圖表，用線條表示色調。改變曲線就能調整畫面的亮度和明暗比率。最好要了解曲線功能的原理，才能做出自己預想中的效果。

點選圖層→新增調整圖層→曲線，按下OK。建

立曲線調整圖層後，就會出現色調曲線圖。圖表的左下方最暗，愈往右上則是愈亮。以一開始預設的曲線為基準，將控制點往上拖曳就會變亮，往下拖曳則會變暗。

■ 曲線功能的原理

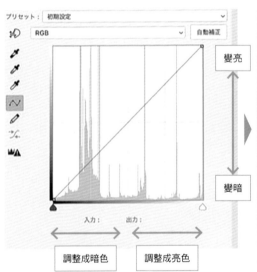

變亮

變暗

調整成暗色　　調整成亮色

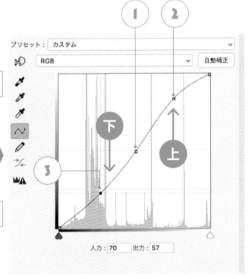

在┃的中心新增控制點後，再分別於▧、▨的位置新增控制點並上下拖曳→讓暗的部分更暗、亮的部分更亮，強調對比！

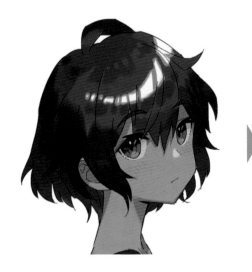

更暗

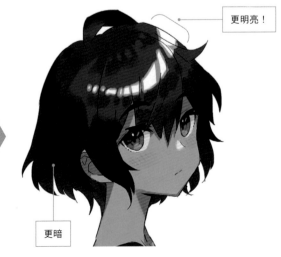

更明亮！

■ 想要調整細節！

假使頭髮這些陰暗的部分變得模糊不清時，可以在調整暗處的圖表左半部 **4** 和 **5** 的位置新增控制點，分別上下拖曳。這樣暗的部分就會更暗，亮的部分會更亮，只為頭髮的部分提高對比度。

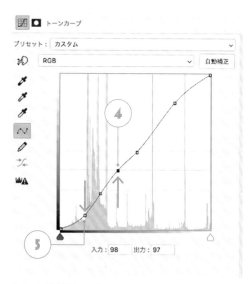
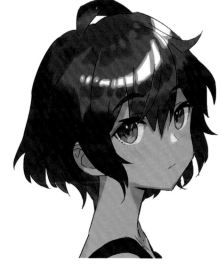

在 **4**、**5** 的位置新增控制點，上下拖曳。

■ 只想在部位的局部做曲線調整！

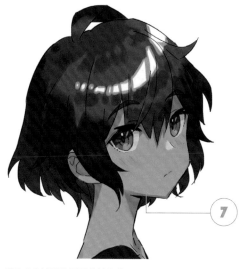

選取 **6** 曲線調整圖層的遮色片。
在選取 **7** 圖層遮色片的狀態下，用黑色塗滿不想套用曲線效果的部分。

寫給翻開這本書的你

致翻開這本書的你：

「感受畫中的不協調、找出原因來解決。」
透過這本書，我很理所當然地
告訴大家這麼做的方法，
但事實上，這是非常高難度的要求！

這個世界上有90％的人，就算能夠畫完一幅畫，
就算試圖去感受畫中的不協調，
也不曾想過要消除這個感受。
甚至畫錯了也不願意修正。

找出不協調的原因、修改一度已經完成的作品，
學習新的技巧以便往後能夠活用。
普通人絕對不肯做這麼麻煩的事。

所以，你一定要為自己驕傲！

你將這本書讀到了最後一頁，調查出自己感受到的不協調原因，
還多次嘗試解決這股不協調的感覺，
光是做到這些，你就已經算是非～～～常稀有的人了!!!

找出不協調的原因，解決它。
找出不協調的原因，解決它。
找出不協調的原因，解決它。

這個方法看似簡單，只需要腳踏實地去做，
卻不是人人都能夠做得到，
又比其他任何方法更能確實幫助你成長。

其實，我為了成為專業插畫師，
為了提升畫功所採取的行動，就只是
「找出不協調的原因，解決它」，如此而已。

所以你要相信我。

只要能解決1個不協調的原因，你就一定會進步；
只要能解決5個不協調的原因，你的畫功會改變到令人吃驚；
只要能解決10個不協調的原因，你就會脫胎換骨了！

你要一步一步扎實地解決不協調的原因，
好好享受自己的成長。
希望這本書多多少少，可以幫助你
邁出接下來的每一步。

齋藤直葵

●作者簡介

齋藤直葵

日本山形縣出身。多摩美術大學平面設計系畢業。曾任職於科樂美數位娛樂公司，現為自由插畫家。另外也以YouTuber的身分從事創作活動，傳播繪製插畫的實用知識。著有《這樣畫太可惜！齋藤直葵一筆強化你的圖稿》（瑞昇）、《7天見效！齋藤直葵式繪畫練習法》（楓書坊）等書。

https://www.youtube.com/@saitonaoki2
X（原Twitter）:@_NaokiSaito

ANATA WA MOTTO UMAKUNARU!
SAITO NAOKI SHIKI ILLUST SHIAGE PRO WAZA JITEN
© Saito Naoki 2024
First published in Japan in 2024 by KADOKAWA CORPORATION, Tokyo.
Complex Chinese translation rights arranged with KADOKAWA CORPORATION, Tokyo
through CREEK & RIVER Co., Ltd.

提升繪畫實力
齋藤直葵插畫完稿技巧大補帖

出　　　版／楓書坊文化出版社
地　　　址／新北市板橋區信義路163巷3號10樓
郵 政 劃 撥／19907596　楓書坊文化出版社
網　　　址／www.maplebook.com.tw
電　　　話／02-2957-6096
傳　　　真／02-2957-6435
作　　　者／齋藤直葵
譯　　　者／陳聖怡
責 任 編 輯／吳婕妤
內 文 排 版／洪浩剛
港 澳 經 銷／泛華發行代理有限公司
定　　　價／520元
初 版 日 期／2024年8月

國家圖書館出版品預行編目資料

提升繪畫實力！齋藤直葵插畫完稿技巧大補帖 /
齋藤直葵作；陳聖怡譯. -- 初版. -- 新北市：楓書
坊文化出版社, 2024.08　面；公分

ISBN 978-986-377-989-6（平裝）

1. 插畫 2. 繪畫技法

947.45　　　　　　　　　　　　113009298